大家來⋯⋯猜謎

韓廷一
宋　裕　◎編著

韓　序

　　也不知從什麼時候開始，對「猜謎」發生興趣？小時候家住蕭山縣義橋鎮（前清時隸屬於紹興府；如今則成為杭州市的一個區）。

　　外祖父朱敬賢公，是個儒醫兼調解紛爭者，承繼了「紹興師爺」的餘緒。那時候的人很瀟灑，只要飽讀詩書，即可擔任醫師、律師及法官的角色；那像現在的孩子，明明是一對只會講普通話的雙親，反要求他們的孩子，去學那烏有的「母語」，什麼是Mother's tongue，怪事年年有，政黨輪替後特別多。

　　外公常因職務關係——行醫、遞狀子、排難解紛……三不五時，到我家住上三、五天。外祖父一來，整個宅子可就熱鬧了。他每天一大早五點鐘不到，就在三樓小閣間，對著窗口、朝著朝陽，朗讀古書、吟誦詩詞……。見面時大家客客氣氣、爭相稱頌老人家「好學不倦」，並以此訓誨孩子；背地裡可多了——「老番顛，老天真的……吵死人了！」一大拖拉庫的閒言閒語。

　　祖孫因循相襲，現今角色換成了我。老妻每每怪我三更半夜，有如夢遊般夜讀不輟；小女兒則輾轉反側，敢怒不敢怨。

　　外公蠻喜愛小孩，一有空閒，總會下樓跟我們講故事、

猜謎語的。我母朱氏嬌貞女士，身份證教育程度欄填的是「識字」；她可是能講述整本的《幼學故事瓊林》。當家裡的母雞走失時，她還會攤開左手掌，招指「子、丑、寅、卯⋯⋯」一算，不但找得到母雞，連雞蛋下在那兒，都可按圖索「雞」；當然有時候也免不了找到一灘雞毛在地。當時，我並不知這是那門子的「神靈」，等「加我數年，五十以學易」後，才知道那是易經卜卦。現在，我滿屋子的易經書籍，但總算不出外出的女兒，什麼時候才會回家？可見我母親確有兩把傳承的刷子。

民國四十五年進花蓮師範住校就讀。那時候中秋節並不放假，校長李昇先生（李安大導演的父親）為我們辦了個迎新晚會；除了演唱遊藝之外，最精彩的節目要算由文從道先生（他是訓育組的幹事，後來到華視製作旅遊節目）主持的猜謎晚會，他用全校四百個師生的名字做謎底出謎題；我是個新生，正式上課還不到一個月，所知的師生姓名十分有限，但我猜對了不少謎題：像「博物館」猜我的導師陳恆觀；「唐太宗萬歲」猜歷史老師李南山；「明太祖健朗」猜國語老師朱永康；「李承晚」猜韓廷一；「晨曦」猜黎光輝；另有「欽徽盧墓無恙」猜宋陵安；「孫子兵法」猜吳武典⋯⋯等。令同學為之刮目相看，不自覺地有飄飄然之感。這都要感謝先祖、先母當年的啟蒙。不過那次猜謎晚會最最拉風的，還數三年級學長方一鳴君，他以「噢！⋯⋯」的謎面射影片名「原來如此」，令眾生傾倒而拍「膝」叫絕（每個人都坐在小板凳上無「案」可拍），踴躍不已。

去年，我返老還童，在海洋大學開出「燈謎研究」二個

學分的通識自選課，每班限55人，竟然有三百二十餘人，在網上競標選修，狀況之熱烈引來了中天、東森、華、中、台、民等七家電視台及三大報刊的專訪與專欄。在「去中國化」甚囂塵上的綠色壓力下，竟然有這麼多的學子，有興趣於中華文化的薰陶，實令我有受寵若驚之感。

現在的學生在升學惡補教育的摧殘下，個個都變成貝多芬（背多分）與蔣光超（講光抄）先生，國、高中學校已成為「豆腐乾工廠」，好不容易進了大學，真希望有個獨立思想，另類思考之途，所以才對此類課程趨之若鶩；我也正好藉這個機會讓他們重溫（很多人還是初讀）《三字經》、《百家姓》、《千字文》、《千家詩》……等古籍蒙養教材。

宋裕先生是我二度老同事。當年在升大學補習班，他是國文名師，我則濫竽「三民主義」；如今我們又在「萬卷樓圖書公司」相遇。他編寫國文科教科書、參考書；我則撰寫「歷史人物訪談錄」（說來慚愧，《三民主義》與《國父思想》，都被我教到「倒閉」了）。

他在媒體看到我開「燈謎研究」的課受到歡迎時，向我提議何不打鐵趁熱，出本「燈謎」的書，以國、高中學生程度為對象。一則可供教師參考，提昇教學樂趣；二則讓學猜燈謎者，有個可循之路……。

我正猶豫之際，我的學生徐世閔君，竟然捧了一本整理好的「燈謎研究」的筆記，跟我說：「老師每年都要出好幾本書，要不要出本燈謎的書，這是我上學期上課的隨堂筆記，請老師過目……。」他上學期在我班以92高分奪魁，我問他為什麼這麼喜好燈謎？他不但對「燈謎」迷得很，而且

準備在運輸航海系畢業之後，投入中國文學研究所攻讀碩士。我勸他說，讀運輸航海可當二副、大副、船長，錢多多；讀這國文搞不好混不了飯吃。他表示航運是他的職業，而國文、國學則是他的志業，孺子真是可教也！

感謝宋裕老師的「引起動機」並承他提供寶貴意見與許多謎語的書籍做參考；因此本書的榮耀願與之共享，至於掠美之處，則唯我是罪。

我更要感謝「烏來松竹梅謎會」高茂源、許再發、楊華康三位前輩的指導。這個謎會每年元宵夜，連續三天舉辦猜謎晚會，歷四十年而不衰。他是我所知北部地區最具歷史、最為典雅的謎會（其他謎會，有的是「腦筋急轉彎」；有的是「一問一答」；有的是「解釋謎題」；有的是「腦筋急轉彎」。除了令人噴飯之外，實在乏善可陳）。我從十幾年前，每年帶著兒子去參加，自前年起也鼓勵十歲大的孫子去見習。「烏來松竹梅謎會」與我們家同步成長到永遠。

是為序！也是感謝辭！

燈謎與我

記得剛嫁給夫君時，他曾在一個元宵節的晚上，帶我去樹林十三宮廟前廣場猜燈謎。

在猜燈謎的前兩天，他把有可能出題的書籍，諸如：《三字經》、《四書》、《百家姓》、《千字文》、《千家詩》、《弟子規》、《昔時賢文》、《唐詩三百首》等，全部帶著「上戰場」。

十三宮廟前所懸掛燈謎，分低、中、高三種不同程度，各以藍、黃、紅三種顏色書面紙，掛滿了整個廣場。衝著堆積如山的獎品，不知從哪兒湧進一波波的人潮。每當有人答對了，就有鼓手連敲三聲：「咚！咚！咚！」（通！通！通也！）那個答對謎題的人，立成焦點所在、威風八面；如果沒猜中呢？則是一聲鑼響：「噹！」（down也！）真有夠糗的了；但也趣味十足！

我的老公真神勇，一題一題的破解。一個晚上至少可以拿到二、三十個大小不等的獎項。真是了不起！我的兩個弟弟高興得合不攏嘴，只知一個勁兒的兌換獎品，真佩服他們的大姐夫呀！

等孩子一個一個落地，長大念國中、小學時，這個爸爸又開始發揮他的看家本領——「猜燈謎」了。這下子，「子弟兵」當然要帶去實地操作一番。三個兒子也蠻會猜的；尤

其是老二，這幾年的功力，已經凌駕老爸之上了。

　　大概是從民國八十五年起，老二不知從哪兒打探到烏來有更好的燈謎晚會；不但意境高雅，獎品更是豐富得很。二話不說，每年的元宵節晚上，一家大小由老公領軍、孩子們開車，開著我們家唯一的交通工具──「瑞獅」客貨兩用車，前往尋寶，冀望滿載而歸！

　　果然，戰況空前，贏得了無數的獎品，兌換獎品的人說：「你們半年可以不用買沙拉油了！」我們接受眾人羨慕的眼神，真是爽啊！還有當地商家提供的幾十張溫泉券、洗髮精、沐浴乳、潤絲精、香皂、餅乾、海苔、醬油、泡麵、海底雞罐頭等，簡直可以開個雜貨店了。最好的一個獎是──捷安特多段數的腳踏車，那是老公的最愛，他每天騎著它大街小巷的穿梭著；除了健身運動外，似乎是在炫耀著他輝煌的戰果似的！

　　嚐到了甜頭，我們幾乎是年年都到烏來去猜燈謎。有一回最誇張，就是去年（2004），我和老公到泰國去度假避寒，回國時，全家來接機。才一下飛機，老二就開著老爺車載著我們直奔烏來。

　　戰績也挺不錯的！這回終於記得拍照存證加以留念了，因為手邊正好帶了相機。一則謎面「錯把魚字寫作漁」，「射──時間名稱」，謎底是「三點多」。我老公猜對了，獎品是烤麵包機一台。了不起吧！

　　夫君因為愛猜燈謎，又正好在大學教書，於是激起了他的研究興趣；不但真的在大學開了「燈謎研究」的課，還從事蒐集各方謎題，同時自己也研發謎面，完成了新書《大家

來猜謎》。相信深好此道人士，看了這本書，一定可以得到猜燈謎的竅門，就算不會猜燈謎的人看了此書，也一定會「一點就通」的。祝大家學會猜燈謎，好累積知識財富與家庭歡樂！會猜燈謎的家庭每天一定快活賽神仙！會猜燈謎的孩子一定不會學壞！多動腦去猜燈謎，必然不會得老人癡呆症！

　　讓我們大家一起來猜燈謎！多一點節慶的文化氣息吧！

劉玲玲

※本跋作者是我內人。她原本對猜燈謎，一竅不通；近幾年的「跟班」，已經靈犀有點通了；不過「謎題尚未全數破解，愛燈謎者仍須努力」。

目錄

叁、燈謎分類篇

肆、附錄(篇)

壹、理論篇

一、前言

「燈謎」是我國文化特色之一。在日本有所謂的「言葉遊戲」，言葉遊戲乃是一種「接龍遊戲」。諸如：

一元復始→始料未及→及時行樂→樂不可支→支吾其詞→詞窮見短→短兵相接→接二連三→三三兩兩→兩全其美→美不勝收→收展自如→如魚得水→水乳交融→融會貫通→通曉義理→理直氣壯……。

在英美文化中有所謂的「急智回答」Quiz program，國人往往翻譯為「腦筋急轉彎」；那不過是在茶餘飯後娛樂、戲弄人們之一種即興的、滑稽的節目而已。茲舉數則腦筋急轉彎於後，以供會心一粲：

1. 偷任何東西都犯法，偷什麼不犯法　　　　　　**偷笑**
2. 只有大人才能去，猜成語一　　　　**不約而同**（兒童）
3. 什麼樣的布可以吃？　　　　　　　　**昆布**（海帶）
4. 什麼樣的布只可觀賞不能穿著？　　　　　　**瀑布**
5. 從「小學念到大學」要念多久？　　　　**不到三秒鐘**

（不信再念一遍）

6. 到動物園，看到第一個被關在籠子裡
 的動物是什麼？　　　　　　　　　　**售票小姐**
7. 假如孫中山現在還活著的話，中國會怎樣？

8.誰最不喜歡看書？

頂多多一個人

賭徒（看書就輸）

9.掉了身分證，怎麼辦？

趕快撿起來

10.小明有三兄弟：老大叫大牛，老二叫中牛，那麼小的叫什麼？

小明

　　像上述「接龍遊戲」或「腦筋急轉彎」乃是一種即興之作，從「未」有人，也「不必」有人著書立說，作深入的學術研究。正所謂「詩有話，詞有話；而謎獨無話」；要有，也只有國人的燈謎而已，雖雕蟲小技，難登大雅，但二千年來巫巫乎蔚為一門「謎學」。

　　「謎」分事物謎、空白謎、圖畫謎與字義謎四大類。吾人所說的「燈謎」，乃專指字義謎而言；換句話說，燈謎乃是漢字文化下，遞遭變化而成，自有漢字即有；及至近代而益工。

　　漢文字乃是以「象形」、「象事」（即指事）、「象意」（即會意）、「象聲」（即形聲）四種主要方式，加「轉注」、「假借」二種次要方式，所構成的「六書」創造出多采多姿、既科學又藝術，還富聯想力的一種文字，那絕不是單調、隨意組合、缺乏聯想力又不合邏輯的標音文字，所可比擬。

　　這其中凡「獨體」的字，我們稱之為文（紋也），就是象形字：

　　㈠象形：凡「見物畫形」的字，是為物象，亦即象形字。

003

壹、理論篇

1.天象：日、月、雨、雲屬之。

2.地象：山、川、水、火屬之。

3.人象：心、目、首、子屬之。

4.植物：艸、木、竹、果屬之。

5.動物：隹（短尾）、鳥（長尾）、牛、羊、鼠、龜屬之。

6.宮室：戶（單扇）、門（雙片）、瓦、井屬之。

7.器用：刀、弓、匕、尺屬之。

把以上的幾個「獨體」字，組成為「合體」的字，我們稱之為字（字者乳也，從子在宀下，會意也），其造字法計有：象事（指事）、象意（會意），象聲（形聲）、轉注與假借。

㈡**象事**：在上述象形字裡，以「見形知意」表達的，是為象事（即指事）字；如「上」、「下」：這「一」橫代表大地，前者大地之上，後者大地之下；「旦」：日出於大地之上；「夕」乃半日半月之形，黃昏時刻，西望日落西山，東望暈月初昇之狀；「刃」：刀之鋒；「眉」：目上物。

㈢**象意**：在上述「象事」字裡，以「形」「意」（包括「象形」「指事」）結合者，合數文以成一字，是為象意字，亦即「會意」字；如人言為「信」；中心為「忠」；止戈為「武」；雙木為「林」；三木為「森」；八（背也）厶（私也）為「公」；田上之艸為「苗」；犬口之聲為「吠」。

㈣**象聲**：在上述「象形」字裡，以「聽聲讀音」表達的，是為形聲字；如：江、河、佃（從人、田聲）。

㈤**轉注**：「建類一首，同意相受」：由一字轉為數字，

其義仍然相類似，如「老」「考」「耆」「耆」「蠢」「耄」是也。

（六）**假借**：「本無其字，依聲托事」：假（借）以為用，不另再製一字。「令」「長」是也，如令之本義「發號施令」也；長之本義「久遠」也。引申假借為「縣令」之令，「縣長」之長。

以上兩種，在燈謎中往往以別（白）字、別解來出題。

所以，「謎也者，迴互共辭，使昏迷也；或體目文字，或圖象品物。纖以弄思，淺察以衒辭；義欲婉而正，辭欲隱而顯。」（見劉勰《文心雕龍》）

因此，燈謎乃是漢字造字之特色，與中國二千年文化下的產物，其內容可說包羅萬象；上自天文、下至地理、四書五經、古今典籍、俗語、諺語、口語，無所不包。謎家運用其匠心，別出心裁，可說是：「窮變化約束之能事，達巧思妙作之盡致。」乃是一種雅俗共賞，老幼咸宜的文化活動。

二、謎之起源

考諸歷史，我國謎學，發源於戰國時代。荀子（西元前313～238年）是我國第一個有系統、有文字記載「出謎題的人」。

荀子，名況、字卿，趙國（今山西省）人。由於漢朝人避宣帝劉詢（小名病已）的諱，改稱之為孫卿，他是儒家思想三巨頭之一──孔子、孟子、荀子。

孟子主性善、荀子主性惡。他說：「人之性善，其善

者，偽也。今人之性，生而有好利焉；生而有疾惡焉；生而有耳目之欲焉……。」（《荀子・性惡篇》）他一生從事於著述和講學，曾到秦國向秦昭王講述「王道」的政治主張。他主張以禮、樂、知、信來治國，可是國君們大都急功好利，急著想富國強兵，不愛聽道德仁義的陳腔老調，荀子無奈，只好用「猜謎」方式，引起國君們的興趣。

讓我們看荀子與秦昭王的對話：

「爰有大物，非絲非帛，文理成章，非日非月，為天下明；生者以壽，死者以葬，城郭以固，三軍以強，粹而王，駁而伯（霸），無一焉而亡，臣愚不識，敢請之王？」

王曰：「此夫文而不采者歟？簡然易知而致有理者歟？君子所敬而小人所不者歟？性不得則若禽獸，性得之則甚雅似者歟？匹夫隆之則為聖人，諸侯隆之則一四海者歟？致明而約，甚順而體，請歸之『禮』。」

兩人高來高去的打啞謎，就是治國首要在「禮」。
又如：

「皇天隆物，以示下民。或厚？或薄？常不齊均。桀紂以亂，湯武以賢，涽涽淑淑，皇皇穆穆，周流四海，曾不崇日，君子以修，跖以穿室。大參乎天，精微而無形。行義以正，事業以成，可以禁暴足窮，百姓待之而後寧泰，臣愚不識，願問其名？」

曰：「此夫安寬平而危險隘者邪？修潔之為親，而雜汙之為狄者邪？甚深藏而外勝敵者邪？法禹舜而能弇跡者邪？行為動靜待之而後適者邪？血氣之精也，意志之榮也，百姓待之而後寧也，天下待之而後平也，明達純粹而無疵也。夫是之謂君子之『知』。」

此治國之第二要件乃「知」。

接著荀子又出了「雲」、「蠶」、「箴」等謎題（見《荀子・賦篇第二十六》），儘管君臣之間對謎題興趣昂然，對答如流，但荀子並未在秦國得到一官半職，他的兩個學生李斯和韓非卻得到秦王的賞識，前者任首相，後者秦王欲用之，卻為李斯所害。

這麼說來，荀子乃是我國謎學的祖師爺，有如魯班之於土木工程師；孔子之於教師；墨子之於無產階級之工人頭頭⋯⋯。

三、謎之演變

謎之演變，歸納言之，約有下列八款：

㈠隱語：語意匿藏之義；隱語轉而為謎。有如後日之「藏頭詩」。

風后力牧

「（黃帝）舉風后、力牧、常先、大鴻以治民。」

1.黃帝夢大風吹天下之塵垢皆去；又夢人執千鈞之弩，驅羊萬群。帝寤而歎曰：「風為號令，執政者也；垢去土，

后在也。」天下豈有姓風名后者哉？夫千鈞之弩，異力者也；驅羊數萬群，能牧民為善者也。天下豈有姓力名牧者哉？」於是依二占而求之，得風后於海隅，登以為相；得力牧於大澤，進以為將。（《史記·五帝本紀·集解》）

2. 相傳孔子修《春秋》，有白虹自天而降，內有大字劉、季兩字。「卯金刀，在軫北；字禾子，天下眼。」

3. 太平天國革命順口溜：「三八廿一，禾乃玉食，人坐一土，作爾民極。」（洪秀全也）

(二)廋語：「古之所謂廋辭，即今之隱語，而俗所謂謎。」

《齊東野語》廋，隱也，又匿也。

不飛則已，一飛沖天

齊威王之時喜隱、好為淫樂長夜之飲，沉湎不治，委政卿大夫。百官荒亂，諸侯並侵，國且危亡，在於旦暮，左右莫敢諫。淳于髡說之以隱曰：「國中有大鳥，止王之庭，三年不飛又不鳴，王知此鳥何也？」王曰：「此鳥不飛則已，一飛沖天；不鳴則已，一鳴驚人。」（《史記·滑稽列傳第六十六》）

(三)諷語：中國人特好面子，如果直指對方錯誤，非但錯誤不能改正，反而惱羞成怒；尤其面對著「伴君如伴虎」的皇上，於是轉個彎，打個比方，彼此心照不宣，樂在其中焉。

賤人貴馬

楚莊王愛馬，衣以文繡，置之華屋之下，席以露床，啗以棗脯，馬病肥死，使群臣喪之，欲以棺槨大夫禮葬之。左右爭之、以為不可。王下令曰：「有敢以馬諫者，罪至死。」

……優孟曰：「馬者，王之所愛也。以楚國堂堂之大，何求不得，而以大夫禮葬之，薄；請以人君禮葬之。」王曰：「何如？」對曰：「臣請以雕玉為棺，文梓為椁，梗楓豫章為題湊，發甲卒為穿壙，老弱負土，齊趙陪位於前，韓魏翼衛其後，廟食太牢，奉以萬戶之邑。諸侯聞之，皆知大王賤人而貴馬也。」王曰：「寡人之過，一至此乎！為之奈何？」優孟曰：「請為大王以六畜葬之。以壟竈為椁，銅歷為棺；齎以薑棗，荐以木蘭，祭以糧稻，衣以火光，葬之於人腹腸。」（《史記‧滑稽列傳第六十六》）

（四）指事

門中活，閻也

楊德祖（修）為魏武主簿。時作相國門，始構榱桷，魏武自出看，使人題門作「活」字，便去。楊見，及令壞之，既竟，曰：「『門』中『活』，『闊』字，王正嫌門大也。」（《世說新語‧捷悟》）

（五）離合

一人一口酪

人餉魏武一杯酪，魏武噉少許，蓋頭上題為「合」字以示眾，眾莫能解。次至楊修，修便噉，曰：「公教人噉一口也，復何疑。」（《世說新語‧捷悟》）

孔融作離合詩

漁夫屈節，水潛匿方；	（魚）	}魯
與胥進止，出行施張。	（日）	
呂公磯釣，合口渭旁；	（囗）	}國
九域有聖，無土不王。	（王）	

好是正直，女回於匡；　　（子）
海外有截（乩），隼逝鷹揚。（乚）　＞孔

六翮將奮，羽儀未彰；　　（鬲）
蛇龍之蟄，俾也可忘。　　（虫）　＞融

玫璇隱曜，美王韜光；　　（文）──文

無名無譽，放言深藏，　　（與）
按轡而行，誰謂路長。　　（手）　＞舉

　全詩離合，即得「魯國孔融文舉」六字（見《古詩紀》）。

其中多一點

　其、中、一、構成蟲字（見錢南揚《謎史》）。

㈥會意

絕妙好辭

　魏武嘗過曹娥碑下，楊修從。碑背上題作「黃絹、幼婦、外孫、虀臼」八字。魏武謂修曰：「卿解不？」答曰：「解。」魏武曰：「卿未可言，待我思之。」行三十里，魏武乃曰：「吾已得。」令修別記所知。修曰：「黃絹」，色絲也，於字為「絕」；「幼婦」，少女也，於字為「妙」；「外孫」，女子也，於字為「好」；「虀臼」，受辛也，於字為「辭」，所謂「絕妙好辭」也。

　魏武亦記之，與修同，乃歎曰：「我才不如卿，三十里覺。」（《世說新語・捷悟》）

㈦意轉

棄之可惜、食之無味

　曹操攻漢中，不能勝，意欲還軍。時來請令，即出令

曰：「雞肋」。楊修便自嚴裝，人問之，修曰：「夫雞肋，棄之可惜，食之無所得，以比漢中，知王欲還也。」（《三國志‧魏武帝紀》）

㈧演繹

我是李府君親

孔融年十歲，隨父到洛，謁司隸校尉李元禮府。

文舉至門，謂吏曰：「我是李府君親。」

元禮問曰：「君與僕有何親？」

對曰：「昔先君仲尼，與君先人伯陽有師資之尊，是僕與君弈世為通好也。」元禮及賓客莫不奇之。太中大夫陳韙後至，人以其語語之，韙曰：「小時了了，大未必佳。」文舉曰：「想君小時，必當了了。」韙大踧踖。

另外，陶淵明〈述酒〉詩：「重離照南陸，鳴鳥聲相聞；……天容自永固，彭殤非等倫。」名為述酒，全詩105字不見酒字，乃是一首痛晉祚之亡、君父之變之史詩，以寄述晉元熙二年六月，劉裕廢恭帝為零陵王，明年以毒酒一甖授張禕，使酖王，禕自飲而卒。繼又令兵人踰垣進藥，王不肯飲，遂掩殺之（見陶潛〈述酒〉）。

隱喻、諷刺兼而有之，歷代文士，猜也猜不透。

四、謎之名稱

謎語乃我國特有民間藝術之一，初分為「事物謎」與「文義謎」兩種。

㈠事物謎

是對某種事物或現象，加以簡短的、寓意的描寫，在一問一答的提問形式中猜出答案，亦即俗稱之「謎語」。例如：

1. 麻屋子，紅帳子，

　　裡面坐個白胖子。～打一食品～

謎底：**花生**

2. 東一片，西一片，

　　到老不相見。～打身上一器官～

謎底：**耳朵**

3. 一條長蛇牙齒多，

　　一頭吃了一頭吐。～打一用具～

謎底：**鋸子**

4. 稀奇古，兩面鼓，

　　稀奇怪，兩條帶；

　　稀奇真稀奇，

　　鼻頭當馬騎。～打一用物～

謎底：**眼鏡**

5. 小小諸葛亮，

　　坐在中軍帳，

　　佈下八陣圖，

　　捉拿飛虎將。～射一昆蟲～

謎底：**蜘蛛**

通常這種事物謎是在夏夜乘涼時，父祖輩用以娛樂兒孫之用，以博眾人一笑，較為淺近通俗。

㈡**文義謎**

燈謎是一種文義謎，起源於漢魏之時，盛行於唐宋，其名稱計有：

1.廋辭（語）：謎者，隱也；廋也；瘦也。藏頭隱語，即指謎語之古稱。

2.隱語：元·周密《武林舊事燈品》：有「以絹燈翦字詩詞，時寓譏笑，及畫人物，藏頭隱語，及舊京諢語，戲弄行人。」

3.春燈：春夜之燈，特指元宵花燈，謎語題目以紙條掛在花燈下。

4.春謎：春節的燈謎。清·趙翼《上元後一夕同兒輩市口看燈》：「謎：發蒙教猜春謎字，遠咻引避市語紅。」

5.燈謎：張貼謎語於花燈下，供人猜測，是謂「燈謎」；亦作「鐙謎」，古時「鐙中置燭」，謂之鐙。

凡懸之在燈，供人猜射者，謂之燈謎；其他未懸之在燈，供人猜射者，不得謂之「燈謎」，是為狹義之燈謎。

6.商謎（商燈）：舊用鼓板吹〈賀朝聖〉，聚人猜詩謎、字謎、戾謎、社謎，無非是隱語；商燈、商謎乃取商榷、斟酌之意。

7.文虎：形容猜謎之難，如同射虎之難；此「虎」乃以文字示之。

8.燈虎：上述文虎，往往掛在花燈下，供人猜射，是為燈虎。

9.社謎：古時二十五家為里，共祭一土神，是為社（示土乃拜土地公也），方六里為社，社有社正、社倉。

「社」之難猜者，謂之「黑社」；其中難又難者，名為

「加漆」。前述之「春謎」，亦稱之為「春社」。

總之：

(1)廋者：

　①搜也，索求之意。

　②隱匿之意。計有「廋辭」、「廋語」、「隱語」之稱；語出《孟子‧離婁上》「觀其眸子，人焉廋哉！」

(2)謎者：隱語也，謂謎之難解也，計有「字謎」、「戾謎」、「商謎」之稱。

(3)燈者：由於謎題懸掛在元宵燈下，又正值春節農閒之時，故有：「燈謎」、「春謎」、「春社」、「春燈」、「商燈」、「燈猜」、「猜燈」、「燈信」之說。

(4)虎：由於燈謎之難射，難如射虎，故有「文虎」、「燈虎」之說。

(5)社：燈謎乃是一種社區、鄉里之閒暇文化活動與文藝遊戲。故有「社謎」、「燈謎」之說。

其他還有：

(1)破悶：「我破個悶，誰猜著給誰，念書的叫做燈謎」（見《濟公傳》）。

(2)打呆、彈壁：我鄉紹興人有所謂「打呆」、「彈壁」之說。

(3)打古仔：粵人稱「猜燈謎」為「打古仔」，古者鼓也，謎被猜中者，擊鼓三通。

五、謎之格

謎之格又稱「外格」，是燈謎的特殊格律，以附註或張貼方式，於謎面之旁，加以註明，讓射謎者，按照出謎者要求的「規格」來猜，這種特別要求的「規格」，通常以增損字形、字數，或改變文序、讀音的方式，使謎底與謎面，更能適切吻合，傳統的謎格，有所謂「二十四格」之說。計有：

㈠顛倒式

謎底各字，不依原來秩序讀，另行排列，變更原意，以扣合謎面。

1.秋千格：有如兒童盪鞦韆，一忽兒頭上腳下，一忽兒腳上頭下。謎底二字，應倒過來讀。

例：

秋千格又名「頡頏格」、「飛而上曰頡，飛而下曰頏。」（毛傳）忽而在上（謎面），忽而在下（謎底）之意。秋千格另一名稱「轉珠格」，有如圓珠上下輾轉。

⑴或（射國名一，秋千）：中國

「或」乃國之中，猜國中，倒過來念「中國」即得謎底。

⑵驛外斷橋邊（射體育項目一，秋千）：木馬

驛外為馬，斷橋邊為木，拼成「馬木」之謎底。倒過來念「木馬」，即得謎底。

⑶年終獎金，用得開心（射中藥名，秋千）：紅花

意外之財，花得興高采烈

⑷一個錢當二個錢用（射行政名詞，秋千）：省會

會省錢之法，一個錢當二個錢用。

2.捲簾格：謎底在三字以上，由下往上顛倒讀之；又名「反唱」、「逆讀」、「倒讀」、「倒捲」。

例：

(1)拒收紅包（射西洋節日一，捲簾）：情人節

拒收紅包乃斷節人情，反讀即成情人節之謎底。

(2)拒收紅包（射西洋影片名一，捲簾）：X情人

拒收紅包，乃人情行不通，意即人情X（X當行不通，反讀即成「X情人」。

(3)亂唱（射《論語》一句，捲簾）：則不歌

唱歌不按規則叫亂唱。《論語·述而第七》：「子於是日哭，則不歌」。

(4)不知疲勞（射食品名，捲簾）：力多精

不知疲勞乃精力多，將「力」字移至前面成為力多精。

3.上（登）樓格：四字以上之謎底，將最後一字移至最前。

例：

(1)小姑獨處（射《詩經》一句，上樓）：人之無良

把「良」字，往前挪，即成：「良人之無」，即合謎面小姑獨處。

(2)鬼推磨（射昔時賢文一句，上樓）：人為財死

有錢能使鬼推磨，意即死人（鬼）為財，即死人為財。

4.下樓格：四字以上之謎底，將最前一字移至最後；又叫「落帽格」或「垂柳格」。

例：

(1)納稅當兵（射《論語》一句，下樓）：務民之義

納稅、當兵、受國民教育，乃民之義務，將謎底的「務」字移至最後，「務民之義」，即成「民之義務」。

(2)帽兒綠（射《孟子》一句，下樓）：夫婦有別

婦人紅杏出牆是為帽兒綠，意即婦有別夫，將謎底的「夫」字移至最後，「夫婦有別」即成「婦有別夫」。

5.掉首格：三字以上之謎底，將第一字和第二字對調。

又叫「睡鴨」，因鴨子睡覺時，總是把頭別在翅膀間，因而命名，也叫「掉頭」。

例：

(1)玉皇大帝（射詞牌一，掉首）：天仙子

玉皇大帝乃眾仙之王，仙（的）天子，將「仙」與「天」對調即成「天仙子」。

(2)借傘人之言（射成語一，掉首）：天道好還

借傘的人，為了應急，總是「道天好還」，將首二字互調，即成「天道好還」。

6.掉尾格：四字以上之謎底，將最末二字對調。

例：

(1)郭令（射四子人名一，掉尾）：公儀子

郭令即汾陽王郭公子儀之簡稱，將末後「子儀」兩字對調，即成「公儀子」，孔子學生。

(2)敬師金（射電影片名，掉尾）：學生情人

敬師金是學生送的人情，將「人情」兩字對調，即成「學生情人」。

7.雙鈎格：偶數謎底，將之分為二段，上下對調讀之。

例：

⑴老伴兒高興（射成語一，雙鉤）：歡喜冤家

老伴兒，冤家也，高興即歡喜，將之前後對調，即為謎底「歡喜冤家」。

⑵兩岸首要議題（射市招一，雙鉤）：統一超商

兩岸首要議題乃三通、統一議題，亦即首要商議的是統一問題，前後對調即成「統一超商」。

8.蕉心格：又叫捲心格，是把謎底四字，中間兩字加以對調。語出：「蕉心自結憑誰捲」（宋‧韓琦詩）。

例：

⑴日（射《紅樓夢》人名二，蕉心）：王成、來旺

將謎底中間兩字成、來互換，即成王來成旺，扣合謎面。

⑵兄弟倆合跳曼波（射成語一，蕉心）：手舞足蹈

將謎底中間兩字「舞」「足」互換，即成手足舞蹈，手足兄弟也。

⑶眼前均落孫山後（射成語一，蕉心）：目中無人

名落孫山後，意即考不中之義，目無中之人，中間兩字互換，切合謎底。

另外，還有迴文格，則不論謎底、字數，將之全數倒讀即成，茲不列舉。

㈡增減（摘除）式

謎底有多餘的字，或不足的字，加以增減，是為增減式。

1.升冠格：剔除謎底的第一字，所以又叫「脫帽格」，也叫「龍山格」，典出《晉書‧孟嘉傳》「龍山落帽」故事。

「龍山何處，話當年高會，重陽佳節。誰與老兵共一笑，落帽參軍華髮」；若剔除前面兩字，稱為「雙升冠」。

例：

⑴分明盈虧（射《論語》一句，升冠）：如日月之食也

除去謎底「如」字，即為「日月之食也」。分明得日月，盈虧，指日月之蝕也。

⑵呀（射成語一，升冠）：虎口拔牙

除去虎字從呀字拔去牙，即剩口。

⑶舉重冠軍（射韓文一，雙升冠）：今皆為有力者奪之

韓愈文有「今皆為有力者奪之」，雙升冠將「今皆」兩字剔除，成「為有力者奪之」扣謎面。

2.脫靴格：剔除謎底最後一字，取「高力士為李太白脫靴」之典故。

例：

⑴舌戰（射《論語》一句，脫靴）：禦人以口給

謎底除去最末一字，即成「禦人以口」正扣謎面。

子曰：「焉用佞，禦人以口給，屢憎於人。不知其仁。焉用佞？」（《論語·公冶長》）

⑵辛亥革命成功（射成語一，脫靴）：滿不在乎

辛亥革命成功，建立民國，滿清政府宣布退位，是謂「滿清不存在」也。

3.解帶格：謎底是奇數字，必須剔除中間的字；又名「折腰格」、「束腰格」、「比干格」、「挖心格」。

例：

⑴敗北（射《論語》一句，解帶）：顏淵後

謎底去掉當中「淵」字,即成。

敗北者,背對敵人,「顏面在後」之故也。「子畏於匡,顏淵後。子曰:『吾以女為死矣!』,曰:『子在,回何敢死。』」(《論語‧先進》)

⑵告訴不難(射唐人名一,解帶):**白居易**

告訴,白也;不難,易也。「居」字去之即可。

⑶**念奴嬌**(射詞牌名一,解帶):**憶秦娥**

憶娥即念奴嬌(女子也),去中間秦字即可。

4.**拆領格**:又叫「縮頸格」、「射喉格」,剔除謎底第二個字。

例:

⑴同室操戈(射影片名,拆領):**戰地夫人**

同室,即夫人、妻子;操戈者,戰爭也,合而稱之「戰夫人」。

⑵子遺(射五言唐詩一句,拆領):**此州獨見全**

將第二字「州」捨去,「此獨見全」以應子遺之謎面。

5.**脫襪格**:又叫「折(扣)脛格」,剔除謎底倒數第二個字。

例:

⑴瞠(射影片名,脫襪):**目連救母**

謎面「堂」作令堂,母親解,目連母,即得「目連救母」(捨去救)之謎底。

⑵分(射影片名,脫襪):**汾水長流**

將倒數第二字「長」字捨去,即得汾水流,正好扣謎面。

6. **遺珠格**：謎底中，任意剔除一字。

如：前述 4.、5.加以類推，茲不例舉。

7. **加冠格**：將謎底原文前一句之末字併入謎底中。謎底從兩句話組合而成；又叫「加冕格」、「正冠格」。

例：

(1)夏娃偷食禁果（射《禮記》一，加冠）：人之大欲存焉

夏娃乃伊甸園中女性，與亞當交媾，以成人類，《禮記》：「飲食男女，人之大欲存焉！」以前一句之女連接後一句「人之大欲存焉」即得謎底。

(2)習無益（射《三字經》，加冠）：學非所宜

《三字經》有「子不學，非所宜」，以「學非所宜」扣「習無益」之謎面。

8. **納履格**：將謎底原文後一句之頭字，併入謎底中；又叫「進履格」、「加履格」。

例：

(1)遺產（射《三字經》，納履）：裕於後人

遺產乃是留給子孫後人者，《三字經》有「欲於後，人遺子」，即得「裕於後人」之謎底。

(2)起予者商也（射《三字經》，納履）：始可讀詩

謎面出於《論語・八佾》：「起予者商也，始可與言詩已矣！」乃孔子贊子夏語，扣《三字經》：「始可讀，詩書易。」

(3)歸期約定在九九（射孟郊詩一句，納履）：待到重陽日

「待到重陽日，還來就菊花。」（孟郊：〈過故人莊〉）依納履格，即成「待到重陽日還」扣謎面。

㈢分合式

將謎底中，某一字分成兩個字；或將兩個字合成一個字，是謂分合類。

 ⒈蝦鬚格：將謎底首字，左右一分為二；又名「丫髻格」、「鴉髻格」。

 例：

⑴傻子執照（射文件名，蝦鬚）：保證書

傻子者，呆人也，呆人兩字合起來是為「保」；執照、文憑，乃證書之別名，得「保證書」之謎底。

⑵三光者（射時髦稱謂一，蝦鬚）：明星

三光者，日月星也。日月合之構成「明」，扣謎底「明星」。

⑶桂林風景甲天下（射中國地名一，蝦鬚）：汕頭

「桂林風景」以山水為名，「甲天下」第一名，頭名，扣之即得汕頭。

⑷紅粉知己（射口語稱呼，三字，蝦鬚）：好朋友

「紅粉」，女子也；知己，朋友，扣之即得好朋友。

 ⒉燕尾格：將謎底末字，左右一分為二；又稱「魚尾格」、「燕剪格」。

 例：

⑴夫婦居室無兒女（射《中庸》一句，燕尾）：一家仁

一對夫婦無兒女居室，顯然是二口之家，扣謎底「一家人二」即得。人二者，仁也。

⑵處處停兌（射名言一，燕尾）：分歧

停兌者，停止支付也，處處指各分行。「分」行停「止」「支」出也。

⑶殳（射口語二字，燕尾）：沒法

「沒」，去水（法），即得殳。

3.展翼格：「展翅格」、「振翼格」。又名「分心格」、「剖心格」，謎底為奇數字，將當中一字左右一分為二。

例：

⑴七十而從心所欲（射《三字經》一句，展翼）：老何為

把謎底中間字，一拆為二成人可，即成「老人可為」。

⑵農民曆（射文件名一，展翼）：說明書

農民曆是一種民間曆書，將謎底中間「明」字拆開，即得「說明書」之謎底，展開即成說日月書。

4.蠅首格：將謎底首字，上下一分為二；又名「蠅頭格」、「墊巾格」。

例：

⑴黃袍加身（射《紅樓夢》人物名，蠅首）：襲人

謎底前一字拆開，即成「龍衣（一丶）人」，衣當動詞用，即襲袍穿在人身上。

⑵老驥伏櫪（射物理名詞，蠅首）：重心

老驥乃千里馬，伏櫪有千里之心，扣重（千里）心。

⑶單刀赴會（射詞牌名一，蠅首）：大江東去

將大字拆為「一人」，即扣謎面，典出關羽受魯肅之邀單刀赴宴江東。

5.蜓尾格：將謎底末字，上下一分為二。

例：

⑴氣象報告表（射《紅樓夢》人物名，蜓尾）：晴雯

氣象報告表乃記錄晴雨之文字，將雨文疊合成「雯」，展開即成晴雨文。

⑵洪秀全生日（射天文名詞，蜓尾）：天王星

太平天國頭目洪秀全，自稱天王，其生日合之即為「天王星」。

6.斷錦格：謎底三字以上，將當中字，一分為二；又名「中分格」、「蝎背格」。

例：

⑴隆中決策（射地名一，斷錦）：三岔河

劉備首次見諸葛亮，諸葛亮為之作「隆中對」之國際現勢簡報，斷言三分天下之勢。扣之即得三分山河，合之為「三岔河」。

⑵林沖雪夜上梁山（射影片名一，斷錦）：落花怨

將謎底中「花」字，分解成「落草化」，即得落草化怨，林沖是因為妻子為高衙內調戲，怨氣難出，才上梁山落草為寇（《水滸傳》第十一回）。

7.碎錦格：將謎底每一個字拆開；又名「離合格」、「米粉格」。

例：

⑴眾口一辭（射郵政設施一種，碎錦）：信筒

把謎底「信筒」二字拆開，成為人言竹竹同，即成眾口一辭。

(2)傷心往事那堪提（射外交用詞，碎錦）：否認

「口不忍言」的傷心往事，扣住謎底「否認」。

(3)房東家乃四合院（射建築名詞二字，碎錦）：住房

將謎底拆為「主人方戶」即能扣謎面。

8.曹娥格：謎面有八字，兩兩分別扣成謎底四字。

例：

(1)織匠、佳婦（射京劇名，曹娥）：紅娘

織匠乃絲工；佳婦乃良女，即成「紅娘」謎底。

(2)江心、夕陽、桐城、獨夫（射照相館市招一，曹娥）：沖晒放大

江心，水中央也；夕陽，日西也；桐城，方（苞）文也；獨夫，一人也；四句即得「沖晒放大」。

9.合璧格：謎底中有二字，必須左右合成一字；又名「珠聯格」。

例：

(1)早晨（射成語一，合璧）：一日千里

一日成旦，即早也，晨也是早，謎面成為雙重「早」之意，故扣「一日千里」（千里重也）。

(2)幼而無父（射食品名一，合璧）：瓜子

幼而無父曰孤，瓜子二字合，即扣謎面。

(3)探視老友（射語文名詞二，各兩字，合璧）：方言，古文

「探視老友」訪故也，將之拆開即得謎底「方言」與「古文」。

10.疊錦格：謎底中有二字，必須上下疊成一字；又叫

「合壁格」。

　例：

　(1)早晨（射成語四字，疊錦）：一日千里

　「一日」合成旦，「千里」合成重，早即晨，晨即早，重旦之意。

　(2)衣之文繡，席以靈床，啗以棗脯（射韓愈文一句，疊錦）：馬之千里者

　謎底「千里」疊合成重，即得「馬之重者」。語出前述楚莊王〈賤人貴馬〉一節。

四改字式

　謎底的某一字須去除偏旁，頂蓋、下腳……等。

　丿.摘頂格：謎底之第一字，須切去其上部；又名「摩頂格」、「雍正格」；雍正發明「血滴子」，專砍人頭之意。

　若謎底二字須切去上部，為雙摘頂。

　若謎底全文皆須切者，名為「摘遍」。

　例：

　(1)慈悲為懷（射中藥名一，摘頂）：薏仁

　謎底「薏仁」，摘去首字草頭，得「意仁」，扣謎面「慈悲為懷」。

　(2)盜亦有道（射中藥名一，摘頂）：蔻仁

　謎底「蔻仁」，摘去首字草頭，得「寇仁」，扣謎面「盜（寇也）亦有道（仁道）」。

　(3)神態自若（射植物名一，雙摘頂）：蓯蓉

　謎底「蓯蓉」，雙雙摘去草頭，即得「從容」扣謎面「神態自若」。

⑷不相上下（射蔬菜名一）：茼蒿

將謎底茼蒿兩字，去其草頭，即得同高，緊扣謎面「不相上下」。

2.側巾格：謎底之第一字，須切去其一半，只留半邊，又叫「側帽」、「折巾格」。

例：

⑴金烏墜（射黃花崗七十二烈士名一，側巾）：胡應昇

金烏乃太陽之別稱，夕陽西下，「月應昇」。胡字去其一半，即得「月」。

3.隻履格：謎底之最後一字，須切去其一半；又名跨履格。

例：

⑴人為財死（射影片名一，隻履）：奪魂鈴

人為財死，此財乃奪魂（死）金也，加令即得鈴字，而成「奪魂鈴」。

4.脫履格：謎底每個字都須切其一半，又叫「放踵格」。

例：

⑴錦繡道（射鳥名一，放踵）：鷺鷥

謎底截去鳥字，即得路絲，路上鋪絲，叫錦繡道。

5.徐妃格：謎底各字，削去相同的偏旁。

例：

⑴情願打光棍（射中國古都名一，徐妃）：邯鄲

情願打光棍，乃「甘」心做個「單」身漢，加偏旁阝（邑），即得「邯鄲」，在今河南省，古趙國都城。

(2)笨蛋學生（射水產食品一，徐妃）：螺螄

碰到笨蛋學生，鐵定「累」死老「師」，將謎底螺螄兩字去虫旁，即扣謎面。

(3)拙荊（射台地名一，徐妃）：梧棲

拙荊乃吾妻之謙稱，各加「木」旁，即成「梧棲」，位於台中縣。

6.玉橫格：謎底各字，削去個別不同的偏旁；又名「半壁格」。

例：

(1)女人守寡（射中國地名一，玉橫）：撫松

女人守寡，即「無」有老「公」，加不同的偏旁「（才與木）即成「撫松」。

(2)枝頭吐翠（射《水滸》人名二，玉橫）：林沖、張清

冬盡春來，枝頭吐翠亦即木中長青，四字各加偏旁，即得謎底。

(五)變音類

謎底的某一字須讀破音，別音或白字。

1.繫鈴格：其中一個字讀破音；二個字讀破音的叫「雙繫鈴」。

例：

(1)走在雷雨交加中（射行業名一，繫鈴）：水電行

雷雨交加，表雨「水」，閃「電」齊來；走，行也。即得「水電行」，這「行」要讀ㄏㄤˊ。

(2)不毛之地（射成語一句四字，繫鈴）：一無所長

長字讀ㄓㄤˇ，不毛之地即沙漠之地，不長作物。

⑶祖茂（射三國人名一，繫鈴）：孫乾

祖茂相形之下孫乾$_{ㄍ弓}$，「乾」字要讀ㄑㄧㄢˊ，即得孫乾之人名。

2.**解鈴格**：此格與「繫鈴格」相反，原應讀破音，改讀本音。

例：

⑴不假內助（射《左傳》一句，解鈴）：微夫人之力

夫$_{ㄈㄨ}$，是這個人之意，夫改讀ㄈㄨˊ，即扣內人之謎面。

⑵家在白雲秋草間（射《孟子》一句，解鈴）：居於陵

謎底見《孟子‧萬章下》廉士陳仲子居於$_{ㄩ}$陵的地方三日不食，於也可讀ㄨ，當助語詞。

⑶御溝流紅葉（射古書名一，解鈴）：韓詩外傳

唐僖宗時于佑，於御溝得紅葉，上有詩句。後于佑娶得宮中遣放之宮女韓氏，即題詩名，是為「紅葉題詩」。此謎底傳字讀作ㄓㄨㄢˋ，原意外傳ㄔㄨㄢˊ。

3.**移鈴格**：破音改本音，本音改破音；又名「易鈴格」。

例：

⑴複丈（射物理學名詞一，移鈴）：重量

複丈乃重$_{ㄔㄨㄥ}$量$_{ㄌㄧㄤ}$之意，謎底改讀ㄓㄨㄥˋ ㄌㄧㄤˋ，即得物理名詞矣。

⑵只看一遍（射口語，三字，移鈴）：不重視

重$_{ㄔㄨㄥ}$字讀作重ㄓㄨㄥˋ。

⑶高興一起歡唱（射《水滸》人名）：樂和

樂$_{ㄌㄜ}$於和聲也；當姓氏時唸ㄩㄝˋ。

4.梨花（諧音）格：謎底全用同音字唸；又名「白雪格」、「梅花格」。語出唐岑參〈白雪歌〉：「忽如一夜春風來，千樹萬樹梨花開」。

例：

(1)歸去來兮（射中藥名一，梨花）：茴香

茴香乃「回鄉」之諧音。

(2)二十八天畢業（射京劇名一，梨花）：四州城

二十八天即四週，四星期；畢業即有成就，以諧音讀之，即得「四州城」。

5.皓首（白頭）格：謎底第一字，用同音字代替；又名「粉頭格」、「粉面格」、「冠玉格」、「戴雪格」等。

例：

(1)秦始皇大傳（射名運動員一，白頭）：紀政

秦始皇姓嬴名政；大傳，傳記也，即得「紀政」。

(2)梅蘭竹菊（射中藥名一，白頭）：使君子

梅蘭竹菊乃歲寒四君子，以同音字得「使君子」。

6.粉頸格：將謎底第二字用同音字代替之；又名「玉頸格」、「素項格」等。

例：

(1)雄心欲移山（射成語一，粉頸）：大智若愚

雄心表「志」向也，移山愚公也，得謎底「大志若愚」，將「志」換做「智」，即得。

(2)孕婦過危橋（射成語一，粉頸）：鋌而走險

孕婦乃懷有胎兒之人，其過危橋，豈不鋌兒走險，將「兒」換成「而」即得謎底。

⑶待字閨中（射成語一，粉頸）：引狼入室

待字閨中乃「欲嫁郎」，即引郎入室，謎底以「狼」代
「郎」。

7.粉底（素履、立雪）格：謎底最後一字，用同音字代
替；又名「白底格」、「素襪格」。

例：

⑴新君嗣位（射唐詩人，素履）：王之渙

新君嗣位解作王之換，「換」以「渙」代之。

⑵鴻雪留痕（射國名，立雪）：印尼

鴻鳥之足跡留於雪地，即「印」在「泥」上，以「尼」
換「泥」。

8.玉帶（素心、素腰）格：謎底當中的一字，用同音字
代替，通常是奇數；又名白縢格。

例：

⑴梅龍鎮上（射《紅樓夢》人名，玉帶）：王熙鳳

梅龍鎮上酒家正德皇帝戲鳳，意即王戲鳳，改「戲」為
「熙」即得。

⑵皇帝哪裡去了？（射古人名一，玉帶）：王羲之

王奚之，王到哪裡（奚）去了（之），改奚為羲即得。

⑶媽（射越劇名，玉帶）：女駙馬

以「女」附「馬」即得謎面「媽」，改附為駙。

9.夾雪格：謎底中，有一至兩字，用同音字代替者。

例：

⑴銀河欲濟無舟楫（射體育名詞一，夾雪）：高難度

「渡」為「度」之諧音字。

10.亥豕格：謎底中，有一至兩字，用似形字代替者。
又名「魯魚格」、「烏焉格」、「魯魚亥豕」格。

「書三寫，魚成魯、虛成虎」。《抱朴子遐覽》指文字一
而再，再而三的傳抄，因形近而產生訛誤。諸如：魯魚、亥
豕、烏焉之誤。此謎格要求謎底故意以錯（形似）字代之。

例：

(1)重巒疊嶂（射昆蟲名一，魚魯）：蜜蜂

巒嶂：山「峰」也；重疊：一層一層「密」也。扣密峰
二字訛成「蜜蜂」，即得。

(2)英台抗婚（射成語一，烏焉）：心不在焉

祝英台與梁山伯早已相戀，祝家竟將英台許配給馬文
才，因此英台之心，不在馬。將馬訛為「焉」，即得「心不
在焉」之謎底。

(六)其他類：

1.紅豆格：謎底須加一標點。謎底原為一句話，中加一
標點，分開讀之。

例：

(1)謝絕訪客（射四字常用語，紅豆）：不同意見

不同意，見即謝客，去標點成謎底「不同意見」。

(2)此地無銀三百兩（射四字成語，紅豆）：錢不露白

相傳有個守財奴，為防錢財遭竊，將三百兩銀子，掘土
藏之，又怕人掘得，特樹一告白：「此地無銀三百兩。」意
即「錢不露」之告「白」。對門王二竊之，亦樹一告白：
「對門王二不曾偷。」兩者皆不打自招也。

2.重門格：必須重複扣兩次，方得謎底。又稱「剝筍

格」、「剝蕉格」、「侯門格」、「疊戶格」、「重射格」、「二進宮格」不等。

例：

(1)春雨綿綿妻獨宿（射字一，剝筍格）：一

以「春」作主謎面，「春」雨綿綿去日，得夫。「妻」獨宿，夫不在場，去夫得「一」。

(2)禮義廉恥（射國都名一，疊戶格）：開羅

禮義廉恥國之「四維」，四維合之為「羅」，即得謎底「開羅」。

3.露春（露面）格：凡謎底犯謎面之謎，稱之；也就是說凡在謎面出現過的字，絕對不允許出現在謎底；否則就叫「露春」或「露面」。

例：

明月幾時有（射成語，露春）：光明在望

謎面和謎底都有「明」字，實為造謎之大忌，除非在捨之可惜狀況下才勉強為之。

六、謎之體

謎之體即謎的體裁，指作謎方式。分會意謎、字型謎、圖畫謎、空白謎與印章謎。

㈠會意謎

所謂「會意謎」，乃是從謎面本身的字義中，領會謎底所在。由於中國文字依據「六書」的多義性所創作，故而以會意為最重要關鍵。

1.以性質分

(1)象形：

八十八（打字一）：米

主人（打衛生棉品牌一）：靠得住

把「主人」兩字靠在一起即得。

(2)指事：

十（打台地名）：田中

ㄅ（打中國地名）：包頭

父（打工具一）：斧頭

藺相如、廉頗和好如初（打字一）：斌

藺相如為文臣；廉頗為武臣。

(3)會意：岳父（打字一）：仗

(4)形聲：天黑黑，台語（打五種動物名）：馬鹿獅豹虎

要下西北雨。

(5)轉注：

小人勿用（打中藥名）：使君子

英雄無用武之地（打新興行業一種）：應召女郎

(6)假借：再嫁（打成語一）：一字之差

女子適人曰字、曰嫁；第一次嫁人失敗，只好再嫁。

2.以方位分

(1)正扣：一加一，九十九，五斗又五斗（打字一）：碧

一十一王也，九十九百欠一、得白，五斗又五斗得一

石。

(2)反扣：無弦琴（打成語一）：一絲不掛

弦者絲也，無弦即一絲不掛。

(3)一扣再扣：禮義廉恥（打外地名）：開羅

先猜四維成羅，再把羅拉開。

(4)夾擊：

米已成粥，如何復原？（打成語一）：左右開弓

把兩旁的弓移開，粥字即已回復米字。

劉邦笑，劉備哭（打一字）：翠

劉邦笑是因為項羽死了，劉備哭是因為關羽死了。

(5)別解：

大太太沒主張（打口語一）：小意思

小老婆的意思。

由上轉下（打一字）：甲

把由字反轉即得。

㈡**字型謎**

是依謎面的外形入手猜射，這常常需要發揮無限的想像力。

(1)囝（猜一歌星）：童安格

童子被安放在格子內。

(2)或（猜孫中山著作一）：建國方略

欲作一國字，外邊框框略去。

(3)口（猜孫中山著作一）：建國大綱

僅寫了國字的大框框。

㈢**圖畫謎**

展示一幅圖畫作為謎面，讓觀眾射謎底，圖畫謎不但要隱微含蓄，蘊而不露，更要意境深刻，畫功高超，方可引人會心一笑。

例：

(1) （射國內大學名，圖畫）：佛光

(2) （射新聞名詞一，圖畫）：包二奶

㈣空白謎

(1)□□□□（射武俠術語一，空白）：無字天書

(2)□燈結綵（射三國人名一，空白）：張飛

(3)開□闢□（射成語一句，四字，空白）：天誅地滅

(4)□甘情願（射成語一句，四字，空白）：心不在焉

(5)北□星（射中國哲學名辭一，空白）：無極

㈤印章謎

用刻出來的圖章，以印文蓋在紙上作謎面，猜中者，即得該圖章。

例：

 （射成語一句，印章）：一刻千金

朱銘乃台灣雕刻家，其作品價值最高。

七、謎之術語

㈠謎面

即謎題，意即謎之主題，務必文字簡鍊，通順合理，注意用語之通俗性，避免引入歧途，作無效猜測；通常用字、詞、句，有時也用一首詩、一段文章，甚至標點符號、英文、日文，以及非文字的圖案等。

㈡謎底

謎之答案，曰謎底；有稱之為「題生」、「謎生」者，以對應「題面」、「謎面」之說。

㈢謎格

指燈謎之特殊格式，以供猜謎時作為思考之依據，見前述「謎之格」。

㈣謎目

注於謎面旁，以限定猜題範圍，避免節外生枝，無的放矢；一般謎目如下：

1. 七唐：七言唐詩。如：「嫦娥應悔偷靈藥，碧海青天夜夜心。」（李商隱，〈嫦娥〉）。

2. 七十二賢人：孔子弟子名。

3. 《三字經》：「人之初，性本善，性相近，習相遠」，計三百八十四句。宋，王應麟編。

4. 《千字文》：「天地玄黃，宇宙洪荒」，計一千字。南朝‧梁‧周興嗣編。

5. 五唐：五言唐詩。如：「床前明月光，疑是地上霜」（李白，〈靜夜思〉）。

6. 石人：《紅樓夢》人名。

7. 六才：《西廂記》，金聖嘆以《莊子》、《離騷》、

《史記》、杜詩、《水滸傳》、《西廂記》為六才子書，此處專指《西廂記》而言。

8.世說：即《世說新語》，唐劉義慶撰。

9.四子書：即四書，《論語》、《孟子》、《大學》、《中庸》。

10.百家姓：「趙、錢、孫、李、周、吳、鄭、王」，計四百三十八個；另有續百家姓五百九十六個。相傳為宋人所編。

11.幼學：《幼學故事瓊林》。

12.曲目：曲牌名，計五十闋。

13.《昔時賢文》：「觀古宜鑑今，無古不成今；知己知彼，將心比心。」

14.泊人：《水滸傳》人名。

15.泊混：《水滸傳》人之混名、混號。

16.聊目：蒲松齡著，《聊齋誌異》篇名；又稱志目、志異目，計四九三則。

17.視目：電視節目。

18.麻雀：麻將術語。

19.《菜根譚》：明洪自成撰，「弄權一時，淒涼萬古；人死留名，豹死留皮」。

20.影目：電影節目。

21.《詩品》：唐司空圖撰寫，詩乃言「意外之致」，分二十四品，各以四言韻語，寫其意境；清袁枚更作《續詩品》三十二則。

22.詞目：詞牌名，計四百調。

貳、燈謎
製作篇

「燈謎」乃我國人特有之文字遊戲。要想製謎、猜謎，必從造字原則的「六書」入手；如此才能事半功倍，否則亦將徒勞無功。國文一科讀得好，即已搶得「謎」之先聲，茲例舉如下：

一、象形

八十八（字一）	米
上上下下，是上是下（字一）	卜
千分之一，百分之一（字一）	伯
不足為外人道也（字一）	訥
牛郎織女七夕一相逢（字一）	死
半價出售（字一）	崔（出售各取半）
四面不通風，中央有十字；不作田字 猜。（字一）	亞
巨木（成語一）	水到渠成
向西一直去就得（字一）	句（向去直）
在否可之間（字一）	呵
有一半，有一半，又有一半（稱呼）	朋友
有弦無弓，徒奈何（字一）	玄
把短處一點點克服掉，顯得聰明 （字一）	知（短）
依山傍水而居（字一）	湍
春末夏初之時（字一）	旦
連月不開（字一）	用
損下益上（字一）	八

煙消火滅時（字一）	因
禽（成語一）	會少離多
層雲飛上雙重山（字一）	屈

二、形聲

二顧茅廬，失望而回（成語一）	無孔不入
三顧茅廬邀孔明（口語四字，粉底格）	懇請見諒（亮）
小數目不用計較（蔬菜名，粉底格）	大蒜（算）
干（宗教人士職稱一，白首格）	道（倒）士
弓（成語，脫帽格）	強（搶）弩之末
天黑黑（五種動物，台語）	馬鹿獅豹虎
木蘭代父從軍（修車工具，素心格）	千斤（金）頂
先主遺詔托孤（外交名詞，素心格）	備忘（亡）錄
衣冠塚（成語一句，白首格）	目（墓）中無人
我好比那籠中鳥（國名，梨花格）	南非（難飛）
見火不救（成語，粉底格）	任其自然（燃）
走讀生（哲學名詞，白首格）	形（行）而上學
怪謎不好猜（成語一句，白首格）	騎（奇）虎難下
按摩術（奧運項目，白首格）	柔（揉）道
家徒四壁（民防設施一，白首格）	防（房）空洞
乾媽（《紅樓夢》人名，白首格）	賈（假）母
排檔減速（法律名詞一，粉底格）	緩刑（行）
單身貴族（中國地名，徐妃格）	邯鄲（甘單）
嗚呼哀哉（成語，粉底格）	有口皆碑（悲）
腹部蓋章（國名，粉底格）	印度（肚）

三、指事

謎面	謎底
ㄅ（中國地名）	包頭
七人頭上戴芳草（字一）	花
二大二小（字一）	秦
口（國父著作一）	建國大綱
口（管子文一句）	國之四維
大雨落在橫山上（字一）	雪
小孩不行（字一）	倚（大人可）
不戴安全帽（職稱2字）	女王（「安」「全」脫頂）
日字加直不加點（字一）	神（不申）
父母弟妹姐一家五口（字一）	歌
半推半就（字一）	掠
生命的終結，即是死亡開始（字一）	一
用（范仲淹文）	連月不開
光芒不露（字一）	兀
先（行業一種）	乾洗
多一半（字一）	夕
池裡不見水，地上不見泥，他人不見了（字一）	也
虍（成語一）	虎頭蛇尾
找我的另一半（現代舞名）	探戈
求個方正，除非加一（字一）	匪
或（國父著作一）	建國方略
孩子不要（字一）	亥

接一半，斷一半；即使接了，還是斷一半

　（字一）　　　　　　　　　　　　　　　　折

柳安木（字一）　　　　　　　　　　　　　卯

食古不化（字一）　　　　　　　　　　　　固

乘人不備（字一）　　　　　　　　　　　　乖

宰頭存邊去尾（字一）　　　　　　　　　　宏

真心作伴（字一）　　　　　　　　　　　　慎

站在十字架上（字一）　　　　　　　　　　辛

敗軍之將（運動名一）　　　　　　　乒乓

欲罷不能（字一）　　　　　　　　　　　　四

無心不成恨（字一）　　　　　　　　　　　艮

無心之愛（字一）　　　　　　　　　　　　受

黃絹，幼婦，外甥，齏臼（字四）　　絕妙好辭

當小馬哥遇上陳水扁（字一）　　　　騙

節飲食（字一）　　　　　　　　　　　久

裹足（字一）　　　　　　　　　　　　跑

龍袍（字一）　　　　　　　　　　　　裙

鵲鳥無腳踏木枝（字一）　　　　　　　梟

四、會意

八千子弟兵敗（古人名一）　　　　翠（項羽自刎）

十天一夜（字一）　　　　　　　　　殉

十個女人九個白（昆蟲名）　　　黑寡婦

上班五天（新名詞）　　　　　　週休二日

不及黃泉不相見（生理學名詞）　　會陰

公地不放領（字一）	官田
日有所長，月有所短；或左或右，亦正 　亦反（字一）	門
半部《論語》治天下（字一）	譜（趙普之言）
甲種活期存款（俗語）	沒出息
白日依山盡（中國地名）	西藏
冰箱空空，無法待客（票據法用語）	存款不足
同心合意（字一）	音
西楚霸王自刎（字一）	翠
把酒問青天（五唐一句）	舉杯邀明月
和尚拜佛（字一）	拿
岳父（字一）	仗
爭著吃花生米（成語一）	當仁不讓
空中霸王（台地名一）	高雄
門雖設而常關（票據法用語）	拒絕往來戶
皇帝園地（台地名一）	王田
英雄無用武之地（特種行業）	應召女郎
旅遊中剃髮為尼（俗語一）	半路出家
時多雲偶陣雨（字一）	寺
乾燥劑（字一）	法（去水也）
敗者為寇（影星）	成龍
現代名詞（古書名）	《世說新語》
喜歡娶胖子（農業名詞）	追肥
無絃琴（俗語）	一絲不掛
越南穀（字一）	粟

開刀分娩（法律名詞）	破產
黃河清（商業用語）	包君（公）滿意
歲寒三友（台地名四，相消格）	松山、梅山、竹山、關山
遂令天下父母心（問候語一）	貴姓（女生）
瑤池舞會（騙人行業）	仙人跳
瞎子念佛（成語一）	盲目崇拜
還是作媒的好（俗語）	自討沒趣
禮義廉恥（字一）	羅
護身符（日用品）	衛生紙

五、轉注、假借（粉底格）

二十兩（台諺語2字）	近視（一斤四）
「木」字多一撇，莫作「禾」字猜（字一）	移
左二九，右二九；合起來也是二九（字一）	杜
目字加二點，莫作貝字猜（字一）	賀
再嫁（成語一）	一字之差
只作大老婆（商業交易名詞）	不二價
貝字欠二點，莫作目字猜（字一）	資
和珅家當（台地名）	烏（污）來
信口雌黃（中藥名）	芡實
待字閨中（陶文）	先生不知何許人也
從一而終（商業用語，粉底格）	不二價（嫁）
掉了六個五毛錢（科舉名稱）	狀元及第（地）
野火燒不盡（人名）	董（千里草）生
暑天降甘霖（三字經）	夏有禹（雨）

頑皮學生（動物名）

賤內（台地名）

螺獅（累師）

梧棲（吾妻）

叁、燈謎
分類篇

一、字謎

一大二小 奈

一字一筆，無橫無豎；你若不識，那就沒有你 爹

一字十一點，隨你點那邊，若是點不來，是個呆秀才 玉

一字十三點，猜疑費思量，無計可以言，噴得一身水 汁

一字生得巧，四面八隻角 井

一而再 冉（添一成再）

一個大，一個小；一個跳，一個跑；一個吃人，
　一個吃草 騷

一根棍子，吊個方箱，一把梯子，掛在中央 面

一畫一豎，一畫一豎；一畫一豎，一豎一畫；一豎一
　畫，一豎一畫 亞

一點一橫長，二人站中央，十字來墊底，非相亦非將 卒

一點不見 視

一邊是紅，一邊是綠；一邊喜風，一邊厭水 秋

二十一人小一點 恭

二大二小 秦

二形一體，四支八頭；五八四八，飛泉仰流 井

十日談 詢

三人兩口一匹馬 驗

三口重重疊，莫把品字猜 目

三山自三山，三山甘倒懸；一月後一月，月月還相連；
　左右排雙羽，縱橫有二川；全家共六口，二口不團圓 用

三皇五帝，不在眼下，欲罷不能，因非得罪 四

上又無畫，下亦無畫，下又在上，上又在下　　　　　　卜

上不在上，下不在下，不可在上，且宜在下　　　　　　一

上無半片之瓦，下無立錐之地；腰間懸個葫蘆，自有

　些陰陽怪氣（明　馮夢龍作）　　　　　　　　　　　卜

也有上，也有下，拿去兩粒砂，變成了十字架　　　　卡

千字不成千，八字排兩邊；日頭腳下過，走在神像前　香

千里姻緣芳草親，心心相印在身旁　　　　　　　　　懂

千頭萬尾一條蟲　　　　　　　　　　　　　　　　　禹

大人不在，天沒他大　　　　　　　　　　　　　　　一

大有來頭，中無心，小全身　　　　　　　　　　　　京

不忠不孝不仁不義　　　　　　　　　　　　　　　　罪

不怕火　　　　　　　　　　　　　　　鎮（真金）

中心一點口不見　　　　　　　　　　　　　　　　　卜

夫人何處去　　　　　　　　　　　　　　　　　　　二

夫人頭上兩枝花，匆匆提籃回娘家；足足去了一個月，

　騎著馬兒歸屋下　　　　　　　　　　　　　　　　騰

孔明半生惟一子　　　　　　　　　亭（亮半、一丁）

少小離家老大回　　　　　　　　　　　　　　　　　天

日日有餘，月月不足　　　　　　　　　　　　　　　門

日月長缺左右站，一正一反兩邊排　　　　　　　　　門

日落香殘，洗卻凡心一點　　　　　　　　　　　　　禿

木了又一口，莫作杏字猜，莫作困字謎　　　　　　　極

木字多一撇，木字少一撇（猜兩字）　　　　　移、秒

火力、水力、核力、風力　　　　　　　　　　　　　罷

昭君仰有看斜月，雲天弔亡魂　　　　望（昭君姓王）

付出愛心　　　　　　　　　　　　　　　　　　　　受

出一半，有何不可　　　　　　　　　　　　　　　仙

出於幽谷，上了喬木　　　　　　　　　　　　　　呆

去了上半截，有了下半截，比成兩半截，不無下半截　熊

只差一點點　　　　　　　　　　　　　　　　　　口

四方四個口，中央有十字，莫作田字猜，莫作器字商　圖

四面都是山，山山都相連　　　　　　　　　　　　田

四面縱橫，兩面綢繆，富由他起，累亦由他拖　　　田

左一半，右一半，除去一半，還有一半　　　　　　隨

左看三十一，右看一十三，兩邊一起看，三百二十三　非

左邊九十九，右邊九十九　　　　　　　　　　　　柏

正月無初一　　　　　　　　　　　　　　　　　　止

民事判決無罪　　　　　　　　　　　　　　　　　皓

先寫了一撇，後寫了一畫　　　　　　　　　　　　孕

因小失大　　　　　　　　　　　　　　　　　　　口

地表不見水，地上沒有泥，他日不見人，馳騁不見馬　也

存心不善，有口難言　　　　　　　　　　　　　　亞

守徐州失去大半，戲呂布打掉頭巾，罵曹操偷千里馬，
　恨董卓有心無肝　　　　　　　　　　　　　　　德

有土稱王，有人稱老大　　　　　　　　　　　　　一

有犬為獨，無火之燭，橫目勾身，蟲入其腹　　　　蜀

有轎不坐，有馬不騎，今天二十九，明日初一　　　趙

此字八橫又八直，口問孟子也枉然　　　　　　　　啞

此字不必費疑猜，而且相遇分不開　　　　　　　　面

百年前種好草，百年長成木　　　　　　　　　　　葉

老頭兒

西邊一隻狗，追去不見走，來到市街頭，一點也沒有

住在草窩，熱而不火，久雲不雨，實在難受

何時請客，二月十八，請客多少，配偶九雙

何須殺人滅口

含羞帶喜

李字欠了木

走在上面，坐在下面，掛在當中，埋在旁邊

來去只剩一半，猜杜只對一半

兔兒頭上帶頂帽，滿腹苦水無處伸

兩點一直，一直兩點

東海有一魚，無頭亦無尾，更除脊梁骨，便是這個謎

狗眼看人低

花殘月缺牆去半，一將功成荒草下

金木水火

哀哉口不能言

孩子不要

拱手讓人

春雨綿綿人去也

看似二十七，又像三十一；其實都不對，此字不稀奇

砍去左邊是樹，砍去右邊是樹；砍去中間是樹，不砍
　就不是樹

飛砂走石

值錢不值錢，全在這兩點

唐虞有，堯舜無，商周有，湯武無，古文有，今文無

孝 獅 藝 棚 丁 善 一 土 松 冤 慎 日 太 蔣 坎 裁 亥 共 三 世

彬 少 金 口

徒弟　　　　　　　　　　　　　　　　　　　　　閃

時多雲偶陣雨　　　　　　　　　　　　　　　　　寺

海棠尚被風吹出，眼見楊花木易離　　　　　　　　林

留女為兄妻，無女變老翁　　　　　　　　　　　　叟

乾燥劑　　　　　　　　　　　　　　　　　　　　法

欲話無言倚流水　　　　　　　　　　　　　　　　活

淺草遮牛角，疏離映馬蹄　　　　　　　　　　　　蕪

無心愛戀　　　　　　　　　　　　　　　　　　　受

菜字天一筆，句話不出口　　　　　　　　　　　　菊

雲破月來　　　　　　　　　　　　　　　　　　　育

奧客（台語）　　　　　　　　　　　　　　　　　殯

損下益上　　　　　　　　　　　　　　　　　　　八

毀譽參半　　　　　　　　　　　　　　　　　　　設

落花人獨立，微雨雙燕飛　　　　　　　　　　　　倆

落花流水　　　　　　　　　　　　　　　　　　　各

載去一車土　　　　　　　　　　　　　　　　　　戈

鼠頭虎尾　　　　　　　　　　　　　　　　　　　兒

請君猜謎，勿言勿走，且立一旁，仔細研究　　　　粗

橫算直算二四得八　　　　　　　　　　　　　　　買

頭戴尖兒帽，身掛一張弓，問君何處去，深山抓老虎　強

點點螢火照江邊　　　　　　　　　　　　　　　　淡

豐牆斜月十分低　　　　　　　　　　　　　　　　將

馨香飄飄，聞香無門　　　　　　　　　　　　　　聲

二、成語謎

1, 3, 5, 7, 9,……	天下無雙
1×1＝1	一成不變
3－2，6－1，4－3，6＋4	一五一十
7除以2	不三不四
Come	來頭不小
一切從零開始	無中生有
九千九百九十九	掛一漏萬
人	人言為信
人鬼聯姻	生死之交
十拿九穩	一無所得
上坡起步（股市用語）	開低走高
乞丐學魔術	窮極思變
大學教授做環保義工	斯文掃地
女兒歸寧	適得其返
女賓止步	格格不入
小老婆入門	大失所望
五句話	三言兩語
公文程式（春露格）	官樣文章
太太不管丈夫	公事公辦
外銷武器	出口傷人
皮膚病患假釋	不關痛癢
立	人在其位
印象派畫	得意忘形

走為上策	無計可施
取九即可	不可收拾
姦屍	生死之交
看中	不相上下
負負得正	積非成是
軍校畢業論文	紙上談兵
面對著稿紙發呆	格格不入
音	一心一意，回心轉意，心滿意足，暗無天日，有心有意
倒持聽筒	話不投機
剛惹毛了他	才氣過人
孫子兵法無法多	無計可施
悍妻回娘家	夜郎自大
旅遊中削髮為尼	半路出家
核	仁在其中
啞女	妙不可言
捲	手不釋卷
票友	逢場作戲
畫櫃裡的子先生	咬文嚼字
貴妃無女	絕代佳人
買水彩	還以顏色
路透社消息	道聽塗說
精神不死	氣絕身亡
餃	酒肉朋友
樓下客滿	後來居上

潛艇攻勢	沉著應戰
操指遼曰這人好面善（捲簾格）	生張熟魏
鍾馗的日記	鬼話連篇
顏淵死不能復生	回天乏術
讀聖經未必信教	心不由主

三、口語謎

1, 2……，5, 6（4字）	丟三落四
八寶飯配雞尾酒（4字）	混吃混喝
午時六十分（3字）	十三點
水燒到九十九點九度（3字）	快滾開
先生小姐多年輕（4字）	男女老少
好好維護視力（3字）	小心眼
有（4字）	不夠朋友
老婆是介紹的好（4字）	自討沒趣
老廣學京片子（4字）	南腔北調
坐南朝北好風水（3字）	壞東西
把錢包挾在腋下（2字）	窩囊，騷包
羌笛為何怨楊柳（4字）	沒有風度
長子已成年（4字）	老大不小
非分之想（6字）	沒有別的意思
前褒後貶（4字）	好說歹說
怎麼只見豆漿不見燒餅和油條（5字）	少來這一套
皇后、妃子學化妝（3字）	上流美
原地踏步踏（4字）	站不住腳

專修收音機（3字）	管不聽
張冠李戴（4字）	亂扣帽子
探視植物人（4字）	瞧不起人
欲窮千里目，更上一層樓（3字）	勢力眼
債權人亡故（3字）	該死的
置之死地而後生（2字）	絕活
過期飲料喝很多（5字）	一肚子壞水
電影漲價了（3字）	看不起
潘金蓮勾搭西門慶（3字）	婚外情
學壞很簡單（4字）	好不容易
觸電身亡（4字）	肉麻死了

四、台灣口語（諺語）謎

朝人多的地方去就錯不了（4字）	孤不離眾
一路瀉肚子回家（3字）	拖屎漣
八字欠一邊（3字）	沒半撇
十七兩（台諺2字）	翹翹
上下左右四方，五花八門（3字）	六合彩
上下前後左右掛滿了燈謎題（贈獎活動之一3字）	六合彩
千（台諺3字）	無嘴舌
女傭她媽（3字）	嫺伊娘
子子死光光（3字）	變無虻
不及黃泉不相見（3字）	死對頭
六二之間（3字）	五四三
日暮西斜 窮猿奔林（3字）	無投路

毋驚流鼻水（2字）	愛水（美）
王八生鬚（2字）	龜毛
只疼大老婆，不理小老婆（台諺3字）	細細念
甲種活期存款（口語3字）	沒出息
囝仔蹒倒	馬馬虎虎
見了丈人問姓道名（國、台諺6字）	有眼不識泰山
佳人一對（3字）	二二八
兩點半（台諺4字）	時時刻刻
拒絕刷卡（2字）	愛現
盲人剝橘子（2字國語）	瞎掰
竺（台諺3字）	笑死人
花落滿地無人掃（台諺2字）	多謝
胡說（4字）	講荷蘭話
笑（4字）	斬頭夭壽
胸罩一付	包二奶
國民黨的電視（3字英文）	KTV
廁所裡奏吉他（2字）	臭彈
援	牽手
智齒（2字）	尾牙
飯來張口，錢來伸手（台諺2句4字）	食便、領現
路燈（台語3字）	照公道
盡怪女兒不怪兒子（3字）	無賴漢
裸奔到法院按鈴申告（台諺4字）	不服上訴
齊人之福（4字）	有大有小（齊人有一妻一妾）
齊人成鰥夫（台諺4字）	無大無細

瞞著包二奶（3字）	騙小（肖）せ
謹慎使用眼藥水（3字）	小心點
寶玉猛追黛玉（3字）	哥哥纏
歡喜猜燈謎（國、台諺3字）	笑面虎

五、百家姓謎

瞞著包二奶（3字）

一加一不是二　　　　　　　　　　　　　　王

一來就當官　　　　　　　　　　　　　　史

人人為我，我為人人　　　　　　　　　　徐

下面一點　　　　　　　　　　　　　　　卜

小人自道也　　　　　　　　　　　　　　謝

加水沏成茶，長草花將開，有腳快如風，點火有聲響　　泡

半點沒有　　　　　　　　　　　　　　　牛

四面都是山，峰峰都相連　　　　　　　　田

未可拋一片心　　　　　　　　　　　　　柯

未可得一片心　　　　　　　　　　　　　朱

向陽門第君子到　　　　　　　　　　　　簡

守株待兔　　　　　　　　　　　　　　　柳

有水可洗澡，有人品不高　　　　　　　　谷

有眼盯得住，有口叮得緊，有金鑽得深，有火放光明　　丁

有轎不坐，有馬不騎，今天廿九，明日初一　　趙

百年前種的草，百年後成為木　　　　　　葉

宋字去蓋，猜一姓氏，別做木字猜　　　　李

每天唱一首歌　　　　　　　　　　　　　曹

車子來了逐出豬　　　　　　　　　　　　連

那有一半開心	邢
來人可靠	何
杳無一人	古
初一遊湖，水波不興	古
春節三日，干在前頭	金
側目看娘，紅娘半掩妝，鶯鶯初睡起，頭未梳妝	羅
情人樹下夜半來相會	李
添人又添丁	何
開心談天	曹
酋長最大，耳過膝	鄭
總共是一千一	程

六、人名謎

Emperor（我國皇帝廟號）	漢文帝
SK2按摩（六朝人名3字）	顏之推
Water（近代學人名一）	毛子水
大談色情故事（三國人名2字）	黃蓋
不知嫁給誰（近代學人）	胡適
父親自道（古哲學家一）	老子
台商賺大錢回台灣（明人名）	歸有光
地契（春秋戰國人名2字）	田單
有財無才擺起架子（唐詩人一）	李賀
百鳥翔集形同選美（先秦人名一）	展禽
开（三代人名2字）	比干
吝嗇鬼請客（藝人名）	張小燕

物競天擇，優勝劣敗（洋人名）	傑克遜
柳絮因風飄（秦將一）	白起
紅顏白髮（古帝王名）	夫差
面臨八國聯軍（藝人名）	**胡瓜**（胡人瓜分）
秦始皇（漢人名）	呂產
陳大媽的裹腳布（法界名人）	陳長文
湯（古人名二）	曾點、成湯
資治通鑑（明人名）	史可法
綠燈亮了（先秦人名2字）	許行
酸甜苦辣（古人名女）	無鹽
齊天大聖鬧天庭（藝人名一）	孫耀威
撒網下水到魚家，捕條大魚笑哈哈（藝人名一）	羅時豐
總統參加奠基活動（宋人名一）	王安石

七、國名謎

今天（鞦韆格）	日本
水彩盒	以色列
她們各走了一男一女	也門
年終梅花一支獨秀	希臘
有獎猜燈謎	智利
妙在天時人和間	奧地利
良駒代耕更有力	馬拉威
夜夜盼郎歸	**多巴哥**（夕夕）
明鏡已非台	埃及
島	海地

救命回魂散	蘇丹
瓷器大展	立陶宛
愛蓮說	達荷美
獅子大開口	匈牙利
蜀地	古巴
零存整付	加拿大
監委巡視	查德
潘安之邦	美國
黎明之時	約旦
選美比賽	以色列
醒腦丸（秋千格）	智利
賽刀大會	比利時

八、世界地名謎

Big（海域名稱，弔尾格）	大西洋
千年老店	名古屋
大漢聲名遠播東方（地名一）	夏威夷
中國人站起來了	華盛頓
天堂道，下雪天	耶路撒冷
孔融告二子	北海道（融字北海）
四維（非洲地名一）	開羅
戊	亞丁（次於丁）
百米賽跑拚終點	沖繩
老礦坑（世界地名）	舊金山
沒有女人的都市	漢城

男人看脫衣舞（亞洲地名一）　　　　　　　　　仰光

亞聖去「血拼」（亞洲地名一）　　　　　　　　孟買

近期可生女　　　　　　　　　　　　　　　　　日內瓦

洋人進寶（亞洲地名一）　　　　　　　　　　　西貢

秦叔寶尉遲恭（日本兩地名，捲簾格）　　神戶、門司

郵政局　　　　　　　　　　　　　　　　　　　函館

照價收買，照價徵稅　　　　　　　平壤（平均地權）

壽星比長壽　　　　　　　　　　　百老匯（眾老會）

蒙古運動會（秋千格）　　　　　馬賽（以賽馬為主）

德意志共和國　　　　　　　　　　　　　　　都柏林

曇花一現　　　　　　　　　　　　　　　　　華盛頓

九、中國地名謎

一人（秋千格）（遼寧省）　　　　大連（連起來是大）

下雨（甘肅省）　　　　　　　　　　　　　　　天水

下雨（河南省）　　　　　　　　　　　　　　　洛陽

士林絃歌不輟（海南省）　　　　　　　　　　　文昌

化干戈為玉帛（江西省）　　　　　　　　　　　武寧

日月潭（山東省）　　　　　　　　　　　　　　明水

日換星移（江蘇省）　　　　　　　　　　　　　宿遷

以李前總統為偶像（黑龍江省）　　　　　　　　愛輝

出國平安歸來（遼寧省）　　　　　　　　　　　旅順

永遠沒煩惱（福建省）　　　　　　　　　　　　長樂

年輕美麗常在（福建省）　　　　　　　　　　　永春

江淮河漢　　　　　　　　　　　　　　　　　　四川

老丈人健康（山東省）	泰安
男人城（陝西省）	咸陽
兩點金到家（福建省）	金門（家者門也）
呼童烹鯉魚（河南省）	開封（鯉魚代表信函）
固	內蒙古（蒙，包也）
法海和尚施法（3字山西省）	娘子關（白娘娘被鎮雷峰塔）
芬蘭灣（特別區）	香港
信耶穌，永生之路（河北省）	天津（通天堂之路）
洞房花燭夜，金榜題名時（四川省）	重慶
珍珠港（安徽省）	蚌埠
昶（湖南省）	衡陽
晒（白首格）	洛陽
狼煙台封閉（貴州省）	息烽（狼煙台放烽火）
猜一半、留一半（浙江省）	青田
開往連雲港（湖北省）	天門（通天之門）
項羽自封霸王（雲南省）	楚雄
愛台灣（黑龍江省）	珍寶島
寧波（廣東省）	潮安（波者潮也）
燈謎研究（廣東省）	虎門（文虎入門）
競逐世界小姐（福建省）	集美
籃球賽各進二球（吉林省）	四平（二球得四分）

十、台灣地名謎

Hello Kitty賣光光	貓空
一百零六兩	斗六（一斗十斤）

三餐不繼（台語）	五堵（餓肚）
太太不管家事	公館
太平天國	永和
木	林邊
出清存貨（粉底格）	通霄（銷）
白髮人送黑髮人	倒吊子
吃果子拜樹頭	知本
年年二三月，花兒四時香	恆春
聯考榜首	學甲
竹籃子盛水（台語）	澳底（難裝）
老筍	新竹
君子之交	淡水
身懷六甲	大肚
兔	虎尾
兔	後龍
和尚下班	關廟
美人浣紗地	西子灣
食飯欠碗（台語）	基隆（增人）
首席股東	頭份
唐玄宗翻觔斗	基隆
連雲港	通霄（九霄雲外）
開張大吉	新店
媽祖	天母（天上聖母）
慎終追遠	知本
禁伐止獵	關山

酸鹼平衡	**中和**
銀川	**白河**
劉備關公張飛	**三義**
諄諄教誨	**善化**
賣魚不照秤斤（台語）	**景美**（揀尾）
學生教沒曉（口語，粉底格）	**西螺**（西席很累）

十一、法律名詞謎

一家之主（2字）	**庭長**
七擒孟獲（2字）	**假釋**（欲擒故縱）
三兩下剪好旗袍（4字）	**經濟制裁**
女扮男裝（2字）	**充公**
天問・離騷（2字）	**原告**（屈原的告白）
巴黎駐台人員（4字）	**法人代表**
瓜田納履、李下整冠（3字上樓格）	**嫌疑犯**（犯嫌疑）
生子當如孫仲謀（3字）	**肖像權**（孫權）
伍子胥傳（3字）	**書記員**（伍員）
先主伐吳動作（4字）	**侵權行為**（孫權）
全數捉拿主兇（4字）	**通緝要犯**
沒有口令闖軍門（4字）	**非法經營**（經過軍營）
赤身裸露（2字）	**不服**
帝王生產術（3字）	**破產法**（凱撒帝王術）
查察屋頂（2字）	**驗尸**
孫策傳位給孫仲謀（3字）	**選舉權**（孫權）
孫策過世（3字）	**繼承權**（孫權）

退回饋贈物品（2字）　　　　　　**沒收**（沒有收下）

酒肉和尚（2字）　　　　　　　　**假釋**（釋者，和尚）

馬賽曲（2字）　　　　　　　　　**法律**（法國國歌）

移木東門立信（3字）　　　　　　**商標法**（商鞅立法）

這個人長得像我兒（2字）　　　　　　　**狀子**

開刀分娩（2字）　　　　　　　　　　　**破產**

盡忠報國（2字）　　　　　　　**背書**（岳母刺字）

語病（4字）　　　　　　**不成文法**（不合語法）

嬰兒窒息死（3字）　　　　**被害人**（被子蓋住了）

十二、數學謎

一分錢，一分貨　　　　　　　　　　**絕對值**

八七六五四三　　　　　　　　　　　　**倒數**

八刀　　　　　　　　　　　　　　　　**分解**

五角　　　　　　　　　　　　　　　　**半圓**

止　　　　　　　　　　　**負負得正**（背負號）

用手算　　　　　　　　　　　　　　　**指數**

好漢坡多少階　　　　　　　　　　**幾何級數**

身高好多　　　　　　　　　　　　**立體幾何**

保護級影片　　　　　　**無限大**（限制小孩看）

查帳　　　　　　　　　　　　　　　　**對數**

站起來講話　　　　　　　　　　　　**立方表**

望聞問切之後　　　　　　　　　　　　**開方**

齊頭並進　　　　　　　　　　　　　　**平行**

鴛鴦拆散　　　　　　　**公分母**（公母分）

幫他算算	**代數**
離婚證書	**約分**（分手之約）
騎術	**乘法**

十三、植物謎

日本紙鈔（花卉）	**扶桑花**
月下打Kiss（花卉）	**夜來香**（吻也）
父作宰相兒狀元，廣廈千間粟萬鐘（花卉）	**仙人掌**
仙人掌（果木）	**佛手**
生（花卉）	**滿天星**（天，日也）
快樂行（花卉）	**忘憂草**
枯柳（樹木）	**黃楊樹**
重男輕女（花卉）	**丁香**
悔過書（花卉）	**含羞草**（字）
酒量淺（花卉）	**一品紅**（品，嘗也）
最後得勝（摩頂格，花卉）	**茉莉**
舉棋不定（花卉）	**相思子**（棋子）
鍾馗執行公務（花卉）	**鬼見愁**
櫻（花木）	**扶桑花**
歡樂字字（花卉）	**忘憂草**
囍（花卉）	**合歡**
鬱金香（花卉）	**荷花**（荷蘭國花）

十四、動物謎

大勢已去	**知了**

孔子帶路（徐妃格）	蚯蚓
王羲之寫黃庭經	企鵝（換鵝）
四兩可可	八哥
爸爸哥哥真辛苦	伯勞
能	無尾熊
逼宮	恐龍（龍，王也）
趙建銘	金龜子（子，婿也）
牆上掛著燈謎	壁虎（文虎即燈謎）

十五、醫護名詞謎

1997走為上策（皮膚病）	香港腳
大陸開放，趕著去探親（流行病）	回歸熱
小良人（稱謂）	女大夫
太太好兇（病症，白首白靴格）	氣管炎
出嫁姊妹比富怪窮（病症）	陰道炎（炎涼）
只知其一（投訴病狀）	二便不通
民進黨擁日抱美，標榜國際化（術語一）	中氣不足
瓜熟即可回（術語）	更年期（瓜代）
更漏聲聲出（術語一）	打點滴
見死不救（稱謂）	醫生
拒絕扣薪（病症）	休克
保姆實習（術語一）	試管嬰兒
相思日漸嚴重（病症）	愛滋病
穿皮靴不透氣（流行病）	登革熱
海關充公（病症）	白帶

健保局（術語，秋千格）	醫管
結結巴巴口難開（病症）	白內障（白，說也）
瞄準，扣板機（護理）	注射

十六、物理謎

一心只想讀書	光學
了	負離子
了（捲簾格）	負離子
上當舖（秋千格）	物質
心有靈犀一點通	感應
日月如梭，白駒過隙	光速度
付	半導體
四兩撥千斤	應用力學
田	重心
团	中子
有曲無歌詞	光譜
良言一句三冬暖	熱效應
促膝而談	相對論
桃李紅白爭艷	比色
閃電之後	雷達
漣漪	微波
複賽（秋千格）	比重
學而時習之	常溫
顏臉除皺術	表面張力

十七、化學謎

Kiss	二硫碘化鉀
三個日本人	結晶體
天	人工合成
古本	半固體
江水向下流	汞
考卷	試紙
汪	王水
花間一壺酒	芳香醇
流浪兒童	游子
連月不開	凝結作用
喜怒參半	笑氣

十八、運動器材術語謎

三八查某（項目4字）	女子雙打
妻子不穿有跟的鞋（項目3字）	高爾夫
馬嵬坡兵變（項目2字）	吊環
演講不帶稿子（項目3字）	空手道
鬧鐘不響啦（項目2字）	啞鈴
縱橫阡陌（項目3字）	田徑賽
競選三部曲（3字）	呼拉圈

十九、生活日用品謎

力	剃頭刀

大腹便便	腰鼓
水面清圓，一一風荷舉	花露水
王夫人想著大兒子	念珠（賈珠）
只生一個孩子	後胎剎車
四面楚歌	項圈
永不止步	休閒鞋
抱	手提包
近親不聯姻	結婚戒
長兄年紀不小（3字）	大哥大
射擊故障	發卡
啞婦告狀	女用手錶
梁祝劇終	蝴蝶結
楚霸王被抓	項鍊
經典電影	名片
數字不公開	號碼機（機密）
瘦金體真跡	徽墨（宋徽宗字體）
憑弔劉荊州	懷表（劉表）
嬰兒第一聲啼哭	落地音響
黛玉傳記	道林紙
罐裝啤酒	隨身聽

二十、稱謂謎

二萬五千里長征（2字）	行長
又（2字）	殿下
三一九槍擊案（3字）	兩口子

謎面	謎底
丈夫不偏心（3字）	老公公
口（2字）	閣下
欠稅一載（3字）	忘年交
司馬相如慕藺相如，公孫無忌學魏無忌（2字）	名模
只有通識課及格（3字，學生稱謂）	本科生
囝囝睏一暝大一寸，囝囝惜一日大一尺（2字）	連長
年已過十二歲（3字）	經紀人
年邁耳背不清楚（3字，古稱謂）	老聽差
老剃頭司傅（4字）	常務理事
改嫁（2字）古稱謂	更夫
沒齒難忘的人（3字）	老記者
乳癌開刀（3字）	少奶奶
兒童不管用（2字，秋千格）	大使
兒童莫開瓦斯爐（3字）	小不點
拋繡球（2字，古稱謂）	挑夫
客棧投宿（3字）	旅行家
美容醫生（2字）	司儀
夏周之際（3字）	中間商
家藏珍本（4字）	私人秘書
神仙一盤棋，人間一千年（2字）	局長
馬夫和船夫（3字）	策劃者
尉遲恭、秦叔寶（武俠2字，稱謂）	掌門人
教兒童敬重長上（4字，古稱謂）	令尊大人
產科專題論文（3字）	研究生
第一眼（2字）	首相

棋賽進行中（2字）	在下
欺騙少年家（4字）	花花公子
虛心姑娘（4字）	空中小姐
量一量身高（2字，親屬稱謂）	丈人
管區員警駕到（3字）	觀察家
劊子手嘴臉（2字）	宰相

二十一、天文謎

E	日偏食
一	日環食
出國遊學（秋千格）	洋流
生	星座
克制憤怒（捲簾格）	氣壓中心

二十二、交通謎

一年365天	滿載
一年又一年	載重
一年有餘	超載（年也）
年內有效	不准超載（年也）
爭先發言	搶道
爸爸留步	嚴禁通行
飛象之路	米格機（象走米字）
過關	東西行（貨物放行）
《漢書》與《文賦》	班機（班固、陸機）
簡而言之	省道

二十三、宗教名詞謎

I, me, myself（基督教4字）	三位一體
放牛班先生（基督教2字）	牧師
喋喋不休（道教2字）	老道，道長
遊子身上衣，親娘手中線（佛諺7字）	出家人慈悲為懷
團結最重要（佛教2字）	和尚

二十四、商品、商標名謎

以國樂娛嘉賓（3字）	華歌爾
牡丹（2字）	花王
佳人面貌郎滿意（4字）	美容中心
家在山仔頂（3字）	高岡屋
脫衣女郎（3字）	露得清
野花比較香（2字）	勝家

二十五、其他謎

一止（氣節名）	開正
出口香煙賺美金（外貿名詞4字）	吸引外資
幼兒健身房（經濟狀況4字）	小康之家
忘路之遠近（股市用語）	不知行情
垃圾就地掩埋（政治口語一3字）	本土化
穿著跟著流行（4字）	服從多數
英漢字典（4字）	雙重國籍
死了到大陸火葬（政治口語一4字）	去中國化

現代劇（行業一4字）　　　　　　　　　**時裝表演**

週三中常會　週四院會（政治名詞4字）　　**黨政分離**

跳芭蕾跌跤　　　　　　　　　　　　　　**周轉不靈**

電影院散場（教育名詞4字）　　　　　　**人才外流**

河秀莉、裴勇俊、崔智友（中藥名）　　　**高麗人參**

錯把魚字寫作漁字（計時術語3字）　　　**三點多**

雙雙落選，冠軍從缺（政治口語一5字）　**四不一沒有**

肆、附錄篇

附錄一

《百家姓》

百家姓一覽表

（四百三十八個）

趙錢孫李、周吳鄭王。

朱秦尤許、何呂施張。

戚謝鄒喻、柏水竇章。

魯韋昌馬、苗鳳花方。

費廉岑薛、雷賀倪湯。

樂于時傅、皮卞齊康。

和穆蕭尹、姚邵湛汪。

計伏成戴、談宋茅龐。

杜阮藍閔、席季麻強。

梅盛林刁、鍾徐邱駱。

虞萬支柯、昝管盧莫。

丁宣賁鄧、郁單杭洪。

程嵇邢滑、裴陸榮翁。

芮羿儲靳、汲邴糜松。

牧隗山谷、車侯宓蓬。

寧仇欒暴、甘鈄厲戎。

葉幸司韶、郜黎薊薄。

馮陳褚衛、蔣沈韓楊。

孔曹嚴華、金魏陶姜。

云蘇潘葛、奚范彭郎。

俞任袁柳、酆鮑史唐。

滕殷羅畢、郝鄔安常。

伍佘元卜、顧孟平黃。

祁毛禹狄、米貝明臧。

熊紀舒屈、項祝董梁。

賈路婁危、江童顏郭。

高夏蔡田、樊胡凌霍。

經房裘繆、干解應宗。

包諸左右、崔吉鈕龔。

荀羊於惠、甄麴家封。

井段富巫、烏焦巴弓。

全郗班仰、秋仲伊宮。

祖武符劉、景詹束龍。

印宿白懷、蒲邰從鄂。

索咸籍賴、卓藺屠蒙。

聞莘黨翟、譚貢勞逄。

姬申扶堵、冉宰酈雍。

郤璩桑桂、濮牛壽通。

溫別莊晏、柴瞿閻充。

向古易慎、戈廖庚終。

匡國文寇、廣祿闕東。

師鞏庫聶、晁勾敖融。

曾毋沙乜、養鞠須豐。

游竺權逯、蓋益桓公。

池喬陰鬱、胥能蒼雙。

姬申扶堵、冉宰酈雍。

邊扈燕翼、郟浦尚農。

慕連茹習、宦艾魚容。

暨居衡步、都耿滿弘。

歐殳沃利、蔚越夔隆。

冷訾辛闞、那簡饒空。

巢關蒯相、查后荊紅。

以下為複姓

万俟、司馬、上官、歐陽。

赫連、皇甫、尉遲、公羊。

淳于、單于、太叔、申屠。

鍾離、宇文、長孫、慕容。

夏侯、諸葛、聞人、東方。

澹臺、公冶、宗政、濮陽。

公孫、仲孫、軒轅、令狐。

司徒、司空。

《三字經》

人之初	性本善	性相近	習相遠	苟不教	性乃遷
教之道	貴以專	昔孟母	擇鄰處	子不學	斷機杼
竇燕山	有義方	教五子	名俱揚	養不教	父之過
教不嚴	師之惰	子不學	非所宜	幼不學	老何為
玉不琢	不成器	人不學	不知義	為人子	方少時
親師友	習禮儀	香九齡	能溫席	孝於親	所當執
融四歲	能讓梨	弟於長	宜先知	首孝弟	次見聞
知某數	識某文	一而十	十而百	百而千	千而萬
三才者	天地人	三光者	日月星	三綱者	君臣義
父子親	夫婦順	曰春夏	曰秋冬	此四時	運不窮
曰南北	曰西東	此四方	應乎中	曰水火	木金土
此五行	本乎數	曰仁義	禮智信	此五常	不容紊
稻粱菽	麥黍稷	此六穀	人所食	馬牛羊	雞犬豕
此六畜	人所飼	曰喜怒	曰哀懼	愛惡欲	七情具
匏土革	木石金	與絲竹	乃八音	高曾祖	父而身
身而子	子而孫	自子孫	至玄曾	乃九族	人之倫
父子恩	夫婦從	兄則友	弟則恭	長幼序	友與朋
君則敬	臣則忠	此十義	人所同	凡訓蒙	須講究
詳訓詁	明句讀	為學者	必有初	小學終	至四書
論語者	二十篇	群弟子	記善言	孟子者	七篇止

講道德　說仁義　作中庸　乃孔伋　中不偏　庸不易
作大學　乃曾子　自修齊　至平治　孝經通　四書熟
如六經　始可讀　詩書易　禮春秋　號六經　當講求
有連山　有歸藏　有周易　三易詳　有典謨　有訓誥
有誓命　書之奧　我周公　作周禮　著六官　存治體
大小戴　註禮記　述聖言　禮樂備　曰國風　曰雅頌
號四詩　當諷詠　詩既亡　春秋作　寓褒貶　別善惡
三傳者　有公羊　有左氏　有穀梁　經既明　方讀子
撮其要　記其事　五子者　有荀揚　文中子　及老莊
經子通　讀諸史　考世系　知終始　自羲農　至黃帝
號三皇　居上世　唐有虞　號二帝　相揖遜　稱盛世
夏有禹　商有湯　周文武　稱三王　夏傳子　家天下
四百載　遷夏社　湯伐夏　國號商　六百載　至紂亡
周武王　始誅紂　八百載　最長久　周轍東　王綱墜
逞干戈　尚游說　始春秋　終戰國　五霸強　七雄出
嬴秦氏　始兼併　傳二世　楚漢爭　高祖興　漢業建
至孝平　王莽篡　光武興　為東漢　四百年　終於獻
魏蜀吳　爭漢鼎　號三國　迄兩晉　宋齊繼　梁陳承
為南朝　都金陵　北元魏　分東西　宇文周　與高齊
迨至隋　一土宇　不再傳　失統緒　唐高祖　起義師
除隋亂　創國基　二十傳　三百載　梁滅之　國乃改
梁唐晉　及漢周　稱五代　皆有由　炎宋興　受周禪
十八傳　南北混　遼與金　皆稱帝　元滅金　絕宋世
興圖廣　超前代　九十年　國祚廢　太祖興　國大明
號洪武　都金陵　迨成祖　遷燕京　十六世　至崇禎

據神京 民國興 考實錄 夕於斯 讀魯論 且知勉 如映雪 猶苦卓 猶悔遲 魁多士 能詠詩 當效之 且聰敏 作正字 亦若是 蜂釀蜜 下澤民 金滿籯 宜勉力

清順治 復漢土 讀史者 朝於斯 趙中令 彼無書 如囊螢 身雖勞 彼既老 對大廷 瑩八歲 爾幼學 彼女子 舉神童 有為者 蠶吐絲 上致君 人遺子 戒之哉

神器終 共和成 知興衰 心而唯 尚勤學 削竹簡 自勤苦 如挂角 讀書籍 八十二 宜立志 人稱奇 能詠吟 方七歲 勉而致 曷為人 壯而行 裕於後 戲無益

闖逆變 舉總統 載治亂 口而誦 古聖賢 披蒲編 彼不教 如負薪 始發憤 若梁灝 爾小生 彼穎悟 謝道韞 唐劉晏 爾幼學 苟不學 幼而學 光於前 勤有功

寇內訌 宣統遜 全在茲 若親目 師項橐 學且勤 錐刺股 學不輟 二十七 宜早思 眾稱異 能賦碁 能辨琴 當自警 身已仕 雞司晨 不如物 顯父母 惟一經

閹亂後 至十傳 古今史 通古今 昔仲尼 彼既仕 頭懸梁 家雖貧 蘇老泉 爾小生 彼既成 泌七歲 蔡文姬 爾男子 彼雖幼 犬守夜 人不學 揚名聲 我教子

附錄三

《千字文》

天地玄黃，宇宙洪荒。日月盈昃，辰宿列張。

寒來暑往，秋收冬藏。閏餘成歲，律呂調陽。

雲騰致雨，露結為霜。金生麗水，玉出崑岡。

劍號巨闕，珠稱夜光。果珍李柰，菜重芥薑。

海鹹河淡，鱗潛羽翔。龍師火帝，鳥官人皇。

始制文字，乃服衣裳。推位讓國，有虞陶唐。

弔民伐罪，周發商湯。坐朝問道，垂拱平章。

愛育黎首，臣伏戎羌。遐邇壹體，率賓歸王。

鳴鳳在竹，白駒食場。化被草木，賴及萬方。

蓋此身髮，四大五常。恭惟鞠養，豈敢毀傷。

女慕貞烈，男效才良。知過必改，得能莫忘。

罔談彼短，靡恃己長。信使可復，器欲難量。

墨悲絲染，詩讚羔羊。景行唯賢，克念作聖。

德建名立，形端表正。空谷傳聲，虛堂習聽。

禍因惡積，福緣善慶。尺璧非寶，寸陰是競。

資父事君，曰嚴與敬。孝當竭力，忠則盡命。

臨深履薄，夙興溫凊。似蘭斯馨，如松之盛。

川流不息，淵澄取映。容止若思，言辭安定。

篤初誠美，慎終宜令。榮業所基，籍甚無竟。

學優登仕，攝職從政。存以甘棠，去而益詠。

樂殊貴賤，禮別尊卑。上和下睦，夫唱婦隨。
外受傅訓，入奉母儀。諸姑伯叔，猶子比兒。
孔懷兄弟，同氣連枝。交友投分，切磨箴規。
渠荷的歷，園莽抽條。枇杷晚翠，梧桐早凋。
陳根委翳，落葉飄颻。游鵾獨運，凌摩絳霄。
耽讀翫市，寓目囊箱。易輶攸畏，屬耳垣牆。
具膳餐飯，適口充腸。飽厭烹宰，飢厭糟糠。
親戚故舊，老少異糧。妾御績紡，侍巾帷房。
紈扇圓潔，銀燭煒煌。晝眠夕寐，藍筍象床。
絃歌酒讌，接杯舉觴。矯手頓足，悅豫且康。
嫡後嗣續，祭祀蒸嘗。稽顙再拜，悚懼恐惶。
仁慈隱惻，造次弗離。節義廉退，顛沛匪虧。
性靜情逸，心動神疲。守真志滿，逐物意移。
堅持雅操，好爵自縻。都邑華夏，東西二京。
背邙面洛，浮渭據涇。宮殿盤鬱，樓觀飛驚。
圖寫禽獸，畫彩仙靈。丙舍傍啟，甲帳對楹。
肆筵設席，鼓瑟吹笙。陞階納陛，弁轉疑星。
右通廣內，左達承明。既集墳典，亦聚群英。
杜稿鍾隸，漆書壁經。府羅將相，路俠槐卿。
戶封八縣，家給千兵。高冠陪輦，驅轂振纓。
世祿侈富，車駕肥輕。策功茂實，勒碑刻銘。
磻溪伊尹，佐時阿衡。奄宅曲阜，微旦孰營。
桓公匡合，濟弱扶傾。綺迴漢惠，說感武丁。
俊乂密勿，多士寔寧。晉楚更霸，趙魏困橫。
假途滅虢，踐土會盟。何遵約法，韓弊煩刑。

起翦頗牧，用軍最精。宣威沙漠，馳譽丹青。
九州禹蹟，百郡秦并。嶽宗泰岱，禪主云亭。
雁門紫塞，雞田赤城。昆池碣石，鉅野洞庭。
曠遠綿邈，巖岫杳冥。治本於農，務茲稼穡。
俶載南畝，我藝黍稷。稅熟貢新，勸賞黜陟。
孟軻敦素，史魚秉直。庶幾中庸，勞謙謹勅。
聆音察理，鑑貌辨色。貽厥嘉猷，勉其祗植。
省躬譏誡，寵增抗極。殆辱近恥，林皋幸即。
兩疏見機，解組誰逼。索居閒處，沈默寂寥。
求古尋論，散慮逍遙。欣奏累遣，慼謝歡招。
賤牒簡要，顧答審詳。骸垢想浴，執熱願涼。
驢騾犢特，駭躍超驤。誅斬賊盜，捕獲叛亡。
布射遼丸，嵇琴阮嘯。恬筆倫紙，鈞巧任釣。
釋紛利俗，並皆佳妙。毛施淑姿，工顰妍笑。
年矢每催，曦暉朗曜。璇璣懸斡，晦魄環照。
指薪修祜，永綏吉劭。矩步引領，俯仰廊廟。
束帶矜莊，徘徊瞻眺。孤陋寡聞，愚蒙等誚。
謂語助者，焉哉乎也。

《增廣昔時賢文》

　　昔時賢文，誨汝諄諄。集韻增廣，多見多聞。觀今宜鑑古，無古不成今。知己知彼，將心比心。酒逢知己飲，詩向會人吟。相識滿天下，知心能幾人？相逢好似初相識，到底終無怨恨心。近水知魚性，近山識鳥音。易漲易退山溪水，易反易覆小人心。運去金成鐵，時來鐵成金。讀書須用意，一字值千金。逢人且說三分話，未可全拋一片心。有意栽花花不發，無心插柳柳成蔭。畫虎畫皮難畫骨，知人知面不知心。錢財如糞土，仁義值千金。流水下灘非有意，白雲出岫本無心。當時若不登高望，誰信東流海樣深。路遙知馬力，事久見人心。兩人一般心，有錢堪買金；一人一般心，無錢堪買針。相見易得好，久住難為人。馬行無力皆因瘦，人不風流只為貧。饒人不是癡漢，癡漢便不饒人。是親不是親，非親卻是親。美不美鄉中水，親不親故鄉人。鶯花猶怕春光老，豈可教人枉度春？相逢不飲空歸去，洞口桃花也笑人。紅粉佳人休使老，風流才子莫教貧。在家不會迎賓客，出外方知少主人。黃金無假，阿魏無真。客來主不顧，應恐是癡人。貧居鬧市無人識，富在深山有遠親。誰人背後無人說？那個人前不說人？有錢道真語，無錢語不真。不信但看筵中酒，杯杯先敬有錢人。鬧裡有錢，靜處安身。來如風雨，去似微塵。長江後浪推前浪，世上新人趕舊人。近水樓台先得

月，向陽花木早逢春。古人不見今時月，今月曾經照古人。先到為君，後到為臣。莫道君行早，更有早行人。莫信直中直，須防仁不仁。山中有直樹，世上無直人。自恨枝無葉，莫怨太陽偏。萬般都是命，半點不由人。一年之計在於春，一日之計在於寅。一家之計在於和，一生之計在於勤。責人之心責己，恕己之心恕人。守口如瓶，防意如城。寧可負我，切莫負人。再三行善事，第一莫欺心。虎生猶可近，人熟不堪親。來說是非者，便是是非人。遠水難救近火，遠親不如近鄰。有錢有酒多兄弟，急難何曾見一人。人情似紙張張薄，世事如棋局局新。山中也有千年樹，世上難逢百歲人。力微休負重，言輕莫勸人。無錢休入眾，遭難莫尋親。平生莫做皺眉事，世上應無切齒人。士者國之寶，儒為席上珍。若要斷酒法，醒眼看醉人。求人須求大丈夫，濟人須濟急時無。渴時一滴如甘露，醉後添杯不如無。久住令人賤，貧來親也疏。酒中不語真君子，財上分明大丈夫。出家如初，成佛有餘。積金千兩，不如明解經書。養子不教如養驢，養女不教如養豬。有田不耕倉廩虛，有書不讀子孫愚。倉廩虛兮歲月乏，子孫愚兮禮義疏。同君一夜話，勝讀十年書。人不通古今，馬牛如襟裾。茫茫四海人無數，那個男兒是丈夫。白酒釀成延好客，黃金散盡為收書。救人一命，勝造七級浮屠。城門失火，殃及池魚。庭前生瑞草，好事不如無。欲求生富貴，須下死工夫。百年成之不足，一旦壞之有餘。人心似鐵，官法如爐。善化不足，惡化有餘。水太清則無魚，人太緊則無智。知者減半，省者全無。在家由父，出嫁從夫。癡人畏婦，賢女敬夫。是非終日有，不聽自然無。

寧可正而不足，不可邪而有餘。寧可信其有，不可信其無。竹籬茅舍風光好，道院僧房總不如。命裡有時終須有，命裡無時莫強求。道院迎仙客，書堂隱相儒。庭栽棲鳳竹，池養化龍魚。結交須勝己，似我不如無。但看三五日，相見不如初。人情似水分高下，世事如雲任捲舒。會說說都是，不會說無理。磨刀恨不利，刀利傷人指。求財恨不多，財多害自己。知足常足，終身不辱。知止常止，終身下恥。有福傷財，無福傷己。差之毫釐，失之千里。若登高必自卑，若行遠必自邇。三思而行，再思可矣。使口不如自走，求人不如求己。小時是兄弟，長大各鄉里。妒財莫妒食，怨生莫怨死。人見白頭嗔，我見白頭喜。多少少年亡，不到白頭死。牆有縫，壁有耳。好事不出身，惡事傳千里。賊是小人，智過君子。君子固窮，小人窮斯濫矣。貧窮自在，富貴多憂。不以我為德，反以我為仇。寧向直中取，不可曲中求。人無遠慮，必有近憂。知我者謂我心憂，不知我者謂我何求。晴乾不肯去，直待雨淋頭。成事莫說，覆水難收。是非只為多開口，煩惱皆因強出頭。忍得一時之氣，免得百日之憂。近來學得烏龜法，得縮頭時且縮頭。懼法朝朝樂，欺公日日憂。人生一世，草生一春。白髮不隨老人去，看來又是白頭翁。月過十五光明少，人到中年萬事休。兒孫自有兒孫福，莫為兒孫作馬牛。人生不滿百，常懷千歲憂。今朝有酒今朝醉，明日愁來明日憂。路逢險處難迴避，事到頭來不自由。藥能醫假病，酒不解真愁。人貧不語，水平不流。一家養女百家求，一馬不行百馬憂。有花方酌酒，無月不登樓。三杯通大道，一醉解千愁。深山畢竟藏猛虎，大海終須納細流。

惜花須檢點，愛月不梳頭。大抵選他肌骨好，不敷紅粉也風流。受恩深處宜先退，得意濃時便可休。莫待是非來入耳，從前恩愛反為仇。留得五湖明月在，不愁無處下金鈎。休別有魚處，莫戀淺灘頭。去時終須去，再三留不住。忍一句，息一怒；饒一著，退一步。三十不豪，四十不富，五十將近尋死路。生不認魂，死不認屍。父母恩深終有別，夫妻義重也分離；人生似鳥同林宿，大限來時各自飛。人善被人欺，馬善被人騎。人無橫財不富，馬無夜草不肥。人惡人怕天不怕，人善人欺天不欺。善惡到頭終有報，只爭來早與來遲。黃河尚有澄清日，豈可人無得運時。得寵思辱，居安慮危。念念有如臨敵日，心心常似過橋時。英雄行險道，富貴似花枝。人情莫道春光好，只怕秋來有冷時。送君千里，終須一別。但將冷眼看螃蟹，看你橫行到幾時！見事莫說，問事不知。閒事莫管，無事早歸。假饒染就真紅色，也被旁人說是非。善事可作，惡事莫為。許人一物，千金不移。龍生龍子，虎生豹兒。龍游淺水遭蝦戲，虎落平陽被犬欺。一舉名登龍虎榜，十年身到鳳凰池。十年窗下無人問，一舉成名天下知。酒債尋常行處有，人生七十古來稀。養兒待老，積穀防饑。雞豚狗彘之畜，無失其時。數口之家，可以無饑矣。常將有日思無日，莫把無時作有時。時來風送滕王閣，運去雷轟薦福碑。入門休問榮枯事，觀看容顏便得知。官清書吏瘦，神靈廟祝肥。息卻雷霆之怒，罷卻虎狼之威。饒人算之本，輸人算之機。好言難得，惡語易施。一言既出，駟馬難追。道吾好者是吾賊，道吾惡者是吾師。路逢險處須當避，不是才人莫獻詩。三人同行，必有吾師焉，擇其善者而從

之，其不善者而改之。少時不努力，老大徒悲傷。人有善願，天必從之。莫喫卯時酒，昏昏醉到酉。莫罵酉時妻，一夜受孤悽。種麻得麻，種豆得豆。天網恢恢，疏而不漏。見官莫向前，做客莫在後。寧添一斗，莫添一口。螳螂捕蟬，豈知黃雀在後？不求金玉重重貴，但願兒孫箇箇賢。一日夫妻，百世姻緣。百世修來同船渡，千世修來共枕眠。殺人一萬，自損三千。傷人一語，利如刀割。枯木逢春猶再發，人無兩度再少年。未晚先投宿，雞鳴早看天。將相胸前堪走馬，公侯肚裡好撐船。富人思來年，貧人思眼前。世上若要人情好，賒去物件莫取錢。死生由命，富貴在天。擊石原有火，不擊乃無煙。人學始知道，不學亦徒然。莫笑他人老，終須還到我。但能依本分，終身無煩惱。君子愛財，取之有道。貞婦愛色，納之以禮。善有善報，惡有惡報；不是不報，日子未到。人而無信，不知其可也。一人道好，千人傳寶。凡事要好，須問三老。若爭小利，便失大道。年年防饑，夜夜防盜。學者如禾如稻，不學者如蒿如草。遇飲酒時須飲酒，得高歌處且高歌。因風吹火，用力不多。不因漁父引，怎得見波濤。無求到處人情好，不飲任他酒價高。知事少時煩惱少，識人多處是非多。入山不怕傷人虎，只怕人情兩面刀。強中自有強中手，惡人自有惡人磨。會使不在家豪富，風流不用著衣多。光陰似箭，日月如梭。天時不如地利，地利不如人和。黃金未為貴，安樂值錢多。世上萬般皆下品，思量惟有讀書高。世間好語佛說盡，天下名山僧佔多。為善最樂，為惡難逃。羊有跪乳之恩，鴉有反哺之義。你急他未急，人閒心不閒。隱惡揚善，執其兩端。妻賢夫禍

少，子孝父心寬。既墜釜甌，反顧無益。翻覆之水，收之實難。人生知足何時足，人老偷閑且是閑。但有綠楊堪繫馬，處處有路透長安。見者易，學者難。莫將容易得，便作等閑看。用心計較般般錯，退步思量事事難。道路各別，養家一般。從儉入奢易，從奢入儉難。知音說與知音聽，不是知音莫與彈。點石化為金，人心猶未足。飽了肚，賣了屋。他人睍睍，不涉你目。他人碌碌，不涉你足。誰人不愛子孫賢，誰人不愛千鍾粟，奈五行不是這般題目。莫把真心空計較，兒孫自有兒孫福。與人不和，勸人養鵝。與人不睦，勸人架屋。但行好事，莫問前程。河狹水急，人急計生。明知山有虎，莫向虎山行。路不行不到，事不為不成。人不勸不善，鐘不打不鳴。無錢方斷酒，臨老始看經。點塔七層，不如暗處一燈。萬事勸人休瞞昧，舉頭三尺有神明。但存方寸地，留與子孫耕。滅卻心頭火，剔起佛前燈。惺惺常不足，懵懵作公卿。眾星朗朗，不如孤月獨明。兄弟相害，不如獨生。合理可作，小利莫爭。牡丹花好空入目，棗花雖小結實成。欺老莫欺少，欺人心不明。隨分耕鋤收地利，他時飽暖謝蒼天。得忍且忍，得耐且耐；不忍不耐，小事成大。相論逞英雄，家計漸漸退。賢婦令夫貴，惡婦令夫敗。一人有慶，兆民咸賴。人老心未老，人窮志不窮。人無千日好，花無百日紅。殺心可恕，情理難容。乍富不知新受用，乍貧難改舊家風。座上客常滿，杯中酒不空。屋漏更遭連夜雨，行船又被對頭風。筍因落籜方成竹，魚為奔波始化龍。記得少時騎竹馬，看看又是白頭翁。禮義生於富足，盜賊出於貧窮。天上眾星皆拱北，世間無水不朝東。君子安貧，達人知命。忠言

附錄四、《增廣昔時賢文》

逆耳利於行，良藥苦口利於病。順天者存，逆天者亡。人為財死，鳥為食亡。夫妻相好合，琴瑟與笙簧。有兒貧不久，無子富不長。善必壽老，惡必早亡。爽口食多偏作病，快心事過恐生殃。富貴定要安本分，貧窮不必枉思量。畫水無風空作浪，繡花雖好不聞香。貪他一斗米，失卻半年糧。爭他一腳豚，反失一肘羊。龍歸晚洞雲猶濕，麝過春山草木香。平生只會量人短，何不回頭把自量。見善如不及，見惡如探湯。人貧志短，馬瘦毛長。自家心裡急，他人未知忙。貧無達士將金贈，病有高人說藥方。觸來莫與競，事過心清涼。秋至滿山多秀色，春來無處不花香。凡人不可貌相，海水不可斗量。清清之水，為土所防；濟濟之士，為酒所傷。萱草之下，或有蘭香。茅茨之屋，或有公王。無限朱門生餓殍，幾多白屋出公卿。醉後乾坤大，壺中日月長。萬事命已定，浮生空自忙。千里送毫毛，寄得不寄失。一人傳虛，百人傳實。世事明如鏡，前程暗似漆。光陰較金為貴，世事如駒過隙。良田萬頃，日食一升；大廈千間，夜眠八尺。千經萬典，孝義為先。一字入公門，九牛拖不出。衙門八字開，有理無錢莫進來。富從升合起，貧因不算來。家中無才子，官從何處來。萬事不由人計較，一生都是命安排。急行慢行，前程只有多少路。人間私語，天聞若雷。暗室虧心，神目如電。一毫之惡，勸人莫作；一毫之善，與人方便。虧人是禍，饒人是福；天眼恢恢，報應甚速。聖賢言語，神欽鬼服。人各有心，心各有見。口說不如身逢，耳聞不如目見。養軍千日，用在一朝。國清才子貴，家富小兒驕。利刀割體痕易合，惡語傷人恨難消。公道世間惟白髮，貴人頭上不曾

饒。有錢堪出眾，無衣懶出門。為官須作相，及第必爭先。苗從地發，樹向枝分。父子和而家不退，兄弟和而家不分。官有正條，民有私約。閒時不燒香，急時抱佛腳。幸生太平無事日，恐逢年老不多時。國亂思良將，家貧思賢妻。池塘積水須防旱，田地深耕足養家。根深不怕風搖動，樹正無愁月影斜。奉勸君子，各宜守己。只此呈示，萬無一失。（終）

《詩品二十四則》 唐‧司空圖撰

㈠雄渾

　　大用外腓，真體內充，返虛入渾，積健為雄。具備萬物，橫絕太空，荒荒油雲，寥寥長風。超以象外，得其環中，持之匪強，來之無窮。

㈡沖淡

　　素處以默，妙機其微，飲之太和，獨鶴與飛。猶之惠風，荏苒在衣，閱音修篁，美曰載歸。遇之匪深，即之愈稀，脫有形似，握手已違。

㈢纖穠

　　采采流水，蓬蓬遠春，窈窕深谷，時見美人。碧桃滿樹，風日水濱，柳陰路曲，流鶯比鄰。乘之愈往，識之愈真，如將不盡，與古為新。

㈣沉著

　　綠杉野屋，落日氣清，脫巾獨步，時聞鳥聲。鴻雁不來，之子遠行，所思不遠，若為平生。海風碧雲，夜渚月明，如有佳語，大河前橫。

㈤高古

畸人乘真，手把芙蓉，泛彼浩劫，窅然空蹤。月出東斗，好風相從，太華夜碧，人聞清鐘。虛佇神素，脫然畦封，黃唐在獨，落落玄宗。

㈥**典雅**

玉壺買春，賞雨茆屋，坐中佳士，左右修竹。白雲初晴，幽鳥相逐，眠琴綠陰，上有飛瀑。落花無言，人淡如菊，書之歲華，其曰可讀。

㈦**洗煉**

猶鑛出金，如鉛出銀，超心鍊冶，絕愛淄磷。空潭瀉春，古鏡照神，體素儲潔，乘月返真。載瞻星辰，載歌幽人，流水今日，明月前身。

㈧**勁健**

行神如空，行氣如虹，巫峽千尋，走雲連風。飲真茹強，蓄素守中，喻彼行健，是謂存雄。天地與立，神化攸同，期之以實，御之以終。

㈨**綺麗**

神存富貴，始輕黃金，濃盡必枯，淺者屢深。露餘山青，紅杏在林，月明華屋，畫橋碧陰。金罇酒滿，伴客彈琴，取之自足，良殫美襟。

㈩自然

俯拾即是，不取諸鄰，俱道適往，著手成春。如逢花開，如瞻歲新，真予不奪，強得易貧。幽人空山，過水采蘋，薄言情悟，悠悠天鈞。

㈩含蓄

不著一字，盡得風流，語不涉已，若不堪憂。是有真宰，與之沉浮，如淥滿酒，花時返秋。悠悠空塵，忽忽海漚，淺深聚散，萬取一收。

㈩豪放

觀花匪禁，吞吐大荒，由道返氣，處得以狂。天風浪浪，海山蒼蒼，真力彌滿，萬象在旁。前招三辰，後引鳳凰，曉策六鼇，濯足扶桑。

㈩精神

欲返不盡，相期與來，明漪絕底，奇花初胎。青春鸚鵡，楊柳池台，碧山人來，清酒滿杯。生氣遠出，不著死灰，妙造自然，伊誰與裁？

㈩縝密

是有真跡，如不可知，意象欲生，造化已奇。水流花開，清露未晞，要路愈遠，幽行為遲。語不欲犯，思不欲癡，猶春於綠，明月雪時。

㈩疎野

惟性所宅，真取弗羈，控物自富，與率為期。築屋松下，脫帽看詩，但知旦暮，不辨何時。倘然適意，豈必有為，若其天放，如是得之。

㈨清奇

娟娟群松，下有漪流，晴雪滿竹，隔溪漁舟。可人如玉，步屟尋幽，載瞻載止，空碧悠悠。神出古異，淡不可收，如月之曙，如氣之秋。

㈩委曲

登彼太行，翠遶羊腸，杳靄流玉，悠悠花香。力之於時，聲之於羌，似往已迴，如幽匪藏。水理漩洑，鵬風翺翔，道不自器，與之圓方。

㈥實境

取語甚直，計思匪深，忽逢幽人，如見道心。清澗之曲，碧松之陰，一客荷樵，一客聽琴。情性所至，妙不自尋，遇之自天，泠然希音。

㈤悲慨

大風捲水，林木為摧，意苦若死，招憩不來。百歲如流，富貴冷灰，大道日喪，若為雄才。壯士拂劍，浩然彌哀，蕭蕭落葉，漏雨蒼苔。

㈠形容

絕佇靈素，少迴清真，如覓水影，如寫陽春。風雲變態，花草精神，海之波瀾，山之嶙峋。俱似大道，妙契同塵，離形得似，庶幾斯人。

㈢超詣

匪神之靈，匪機之微，如將白雲，清風與歸。遠引若至，臨之已非，少有道契，終與俗違。亂山高木，碧苔芳暉，誦之思之，其聲愈稀。

㈢飄逸

落落欲往，矯矯不群，緱山之鶴，華頂之雲。高人畫中，令色氤氳，御風蓬葉，泛彼無垠。如不可執，如將有聞，識者已領，期之愈分。

㈢曠達

生者百歲，相去幾何，歡樂苦短，憂愁實多。何如尊酒，日往煙蘿，花覆茅簷，疏雨相過。倒酒既盡，杖藜行過（疑當作歌），孰不有古，南山峨峨。

㈣流動

若納水輨，如轉丸珠，夫豈可道，假體如愚。荒荒坤軸，悠悠天樞，載要其端，載同其符。超超神明，返返冥無，來往千載，是之謂乎！

續《詩品二十四則》　　清·袁枚

(一)崇意　(二)精思　(三)博習　(四)相題　(五)選材
(六)用筆　(七)理氣　(八)布格　(九)擇韻　(十)尚識
(土)振采　(圭)結響　(圭)取徑　(圭)知難　(圭)葆真
(夫)安雅　(圭)空行　(大)固存　(圭)辨微　(圭)澄滓
(三)齋心　(三)矜嚴　(三)藏拙　(圭)神悟　(圭)即景
(天)勇改　(毛)著我　(六)戒偏　(元)割忍　(三)求友
(三)拔萃　(三)滅迹

《菜根譚》（上）

弄權一時　淒涼萬古　抱樸守拙　涉世之道　心事宜明　才華須蘊　出污泥而不染　明機巧而不用　良藥苦口　忠言逆耳　和氣致祥　喜神多瑞　淡中知真味　常裡識英奇　閒時吃緊　忙裡悠閒　靜中觀心　真妄畢見　得意須早回頭　拂心莫便放手　澹泊明志　肥甘喪節　眼前放得寬大　死後恩澤悠久　路要讓一步　味須減三分　脫俗成名　超凡入聖　義俠交友　純心做人　德在人先　利在人後　退即是進　與即是得　驕矜無功　懺悔滅罪　完名讓人全身遠害　歸咎於己韜光養德　天道忌盈　卦終未濟　人能誠心和氣　勝於調息觀心　動靜合宜　道之真體　攻人毋太嚴　教人毋過高　淨從穢生　明從暗出　客氣伏而正氣伸　妄心殺而真心現　事悟而癡除　性定而動正　軒冕客志在林泉　山林士胸懷廊廟　無過便是功　無怨便是德　作事勿太苦　待人勿太枯　原諒失敗者之初心　注意成功者之末路　富者應多施捨　智者宜不炫耀　居安思危　處亂思治　人能放得心下　即可入聖超凡　我見害於心　聰明障於道　知退一步之法　加讓三分之功　對小人不惡　待君子有禮　留正氣給天地　遺清名於乾坤　伏魔先伏自心　馭橫先平此氣　種田地須除草艾　教弟子嚴謹交遊　欲路上勿染指　理路上勿退步　不流於濃豔　不陷於枯寂　超越天地之外　入於名利之中　立身要高一步　處世須退一步　修德須忘功名　讀書定要深心

真偽之道　只在一念　道者應有木石心　名相須具雲水趣　善人和氣一團　惡人殺氣騰騰　欲無禍於昭昭　勿得罪於冥冥　多心招禍　少事為福　處事要方圓自在　待人要寬嚴得宜　忘功不忘過　忘怨不忘恩　無求之施一粒萬鍾　有求之施萬金無功　推己及人　方便之門　惡人讀書　適以濟惡　崇儉養廉守拙全真　讀書希聖講學躬行　居官愛民立業種德　讀心中之名文　聽本真之妙曲　苦中有樂　樂中有苦　無勝於有德行之行為　無劣於有權力之名譽　人死留名　豹死留皮　寬嚴得宜勿偏一方　大智若愚　大巧若拙　謙虛受益　滿盈招損　名利總墮庸俗　意氣終歸剩技　心地須要光明　念頭不可暗昧　勿羨貴顯　勿憂飢餓　陰惡之惡大　顯善之善小　君子居安思危天亦無用其技　中和為福　偏激為災　多喜養福　去殺遠禍謹言慎行　君子之道　殺氣寒薄　和氣福厚　正義路廣　欲情道狹　磨練之福久　參勘之知真　虛心明義理　實心卻物欲厚德載物　雅量容人　憂勞興國　逸豫亡身　一念貪私　萬劫不復　心公不昧　六賊無蹤　勉勵現前之業　圖謀未來之功養天地正氣　法古今完人　不著色相　不留聲影　君子德行其道中庸　君子窮當益工　勿失風雅氣度　未雨綢繆　有備無患　臨崖勒馬　起死回生　寧靜淡泊　觀心之道　動中靜是真靜　苦中樂見真樂　捨己毋處疑　施恩勿望報　厚德以積福逸心以補勞　修道以解厄　天福無欲之貞士　而禍避禍之險人人生重結果　種田看收成　多種功德　勿貪權位　當念積累之難　常思傾覆之易　只畏偽君子　不怕真小人　春風解凍　和氣消冰　能徹見心性　則天下平穩　操履不可少變　鋒芒不可太露　順境不足喜　逆境不足憂　富貴而恣勢弄權　乃自取滅

亡之道　精誠所感　金石為開　文章極處無奇巧　人品極處只
本然　明世相之本體　負天下之重任　凡事當留餘地　五分便
無殃悔　忠恕待人　養德遠害　持身不可輕　用心不可重　人
生無常　不可虛度　德怨兩忘　恩仇俱泯　持盈履滿　君子兢
兢　卻私扶公　修身種德　勿犯公論　勿諂權門　直躬不畏人
忌　無惡不懼人毀　從容處家族之變　剴切規朋友之失　大處
著眼　小處著手　愛重反為仇　薄極反成喜　藏巧於拙　寓清
於濁　盛極必衰　剝極必復　奇異無遠識　獨行無恆操　放下
屠刀　立地成佛　毋偏信自任　毋自滿嫉人　毋以短攻短　毋
以頑濟頑　對陰險者勿推心　遇高傲者勿多口　震聾啟瞶　臨
深履薄　君子之心　雨過天晴　有識有力　魔鬼無蹤　大量能
容　不動聲色　困苦窮乏　鍛鍊身心　人乃天地之縮圖　天地
乃人之父母　戒疏於慮　警傷於察　辨別是非　認識大體　親
近善人須知幾杜讒　剷除惡人應保密防禍　節義來自暗室不欺
經綸燥出臨深履薄　倫常本乎天性　不可任德懷恩　不誇妍好
潔　無醜污之辱　富貴多炎涼　骨肉多妒忌　功過不可少混
恩仇不可過明　位盛危至　德高謗興　陰惡禍深　陽善功小
應以德御才　勿恃才收德　窮寇勿追　投鼠忌器　過歸己任
功讓他人　警世救人　功德無量　驅炎附勢　人情之常　須冷
眼觀物　勿輕動剛腸　量弘識高　功德日進　人心惟危　道心
惟微　諸惡莫作　眾善奉行　功名一時　氣節千載　自然造化
之妙　智巧所不能及　真誠為人　圓轉涉世　雲去而本覺之月
現　塵拂而真知之鏡明　一念能動鬼神　一行克動天地　情急
招損　嚴厲生恨　不能養德　終歸末節　急流勇退　與世無爭
慎德於小事　施恩於無緣　文華不如簡素　談今不如述古　修

身重德　事業之基　心善而子孫盛　根固而枝葉榮　勿妄自菲
薄　勿自誇自傲　道乃正公無私　學當隨時警惕　信人示己之
誠　疑人顯己之詐　春風育物　朔雪殺生　善根暗長　惡損潛
消　厚待故交　禮遇衰朽　君子以勤儉立德　小人以勤儉圖利
學貴有恆　道在悟真　律己宜嚴　待人宜寬　為奇不為異　求
清不求激　恩宜自薄而厚　威須先嚴後寬　心虛意淨　明心見
性　人情冷暖　世態炎涼　慈悲之心　生生之機　勿為欲情所
繫　便與本體相合　無事寂寂以照惺惺　有事惺惺以主寂寂
明利害之情　忘利害之慮　操持嚴明　守正不阿　渾然和氣
處世珍寶　誠心和氣陶冶暴惡　名義氣節激礪邪曲　和氣致祥
瑞　潔白留清名　庸德庸行　和平之基　忍得住耐得過　則得
自在之境　心體瑩然　不失本真　忙裡偷閑　鬧中取靜　處富
知貧　居安思危　清濁並包　善惡兼容　勿仇小人　勿媚君子
疾病易醫　魔障難除　金須百煉　矢不輕發　寧為小人所毀
勿為君子所容　好利者害顯而淺　好名者害隱而深　忘恩報怨
刻薄之尤　讒言如雲蔽日　甘言如風侵飢　戒高絕之行　忌褊
急之衷　虛圓立業　僨事失機　處世要道　不即不離　老當益
壯　大器晚成　藏才隱智　任重致遠　過儉者吝嗇　過讓者卑
曲　喜憂安危　勿介於心　宴樂、聲色、名位　三者不可過貪
樂極生悲　苦盡甘來　過滿則溢　過剛則折　冷靜觀人　理智
處世　量寬福厚　器小祿薄　惡不可即就　善不可急親　燥性
僨事　和平邀福　酷則失善人　濫則招惡友　急處站得穩　高
處看準　危險徑地早回頭　和衷以濟節義　謙德以承功名　居
官有節度　鄉居敦舊交　事上敬謹　待下寬仁　處逆境時比於
下　心怠荒時思於上　不輕諾　不生瞋　不多事　不倦怠　讀

書讀到樂處　觀物觀入化境　勿逞所長以形人之短　勿恃所有以凌人之貧　上智下愚可與論學　中才之人難與下手　守口須密　防意須嚴　責人宜寬　責己宜苛　幼不學　不成器　不憂患難　不畏權豪　濃夭淡久　大器晚成　靜中見真境　淡中識本然

《菜根譚》（下）

言者多不顧行　談者未必真知　無為無作　優遊清逸　春色為人間之妝飾　秋氣見天地之真吾　世間之廣狹　皆由於自造　樂貴自然真趣　量物不在多遠　心靜而本體現　水清而月影明　天地萬物　皆是實相　觀形不如觀心　神用勝過跡用　心無物欲乾坤靜　坐有琴書便是仙　歡樂極兮哀情多　興味濃後感索然　知機真神乎　會趣明道矣　萬象皆空幻　達人須達觀　泡沫人生　何爭名利　極端空寂　過猶不及　得好休時便好休　如不休時終無休　冷靜觀世事　忙中去偷閒　不親富貴　不溺酒色　恬淡適己　身心自在　廣狹長短　由於心念　栽花種竹　心境無我　知足則仙凡路異　善用則生殺自殊　守正安分　遠禍之道　與閒雲為友　以風月為家　存道心　消幻業　退步寬平　清淡悠久　修養定靜工夫　臨變方不動亂　隱者無榮辱　道義無炎涼　去思苦亦樂　隨心熱亦涼　居安思危　處進思退　貪得者雖富亦貧　知足者雖貧亦富　隱者高明　省事平安　超越喧寂　悠然自適　得道無牽繫　靜燥兩無關　濃處味短　淡中趣長　理出於易　道不在遠　動靜合宜　出入無礙　執著是苦海　解脫是仙鄉　躁極則昏　靜極則明　臥雲弄月　絕俗超

塵　鄙俗不及風雅　淡泊反勝濃厚　出世在涉世　了心在盡心
身放閒處　心在靜中　雲中世界　靜裡乾坤　不希榮達　不畏
權勢　聖境之下　調心養神　春之繁華　不若秋之清爽　得詩
家真趣　悟禪教玄機　像由心生　像隨心滅　來去自如　融通
自在　憂喜取捨之情　皆是形氣用事　夢幻空華　真如之月
欲心生邪念　虛心生正念　富者多憂　貴者多險　讀易松間
談經竹下　人為乏生趣　天機在自然　煩惱由我起　嗜好自心
生　以失意之思　制得意之念　世態變化無極　萬事必須達觀
鬧中取靜　冷處熱心　世間原無絕對　安樂只是尋常　接近自
然風光　物我歸於一如　生死成敗　一任自然　處世流水落花
身心皆得自在　勘破乾坤妙趣　識見天地文章　猛獸易服　人
心難制　心地能平穩安靜　觸處皆青山綠水　生活自適其性
貴人不若平民　處世忘世　超物樂天　人生本無常　盛衰何可
恃　寵辱不驚　去留無意　苦海茫茫　回頭是岸　求心內之佛
卻心外之法　以冷情當事　如湯之消雪　徹見真性　自達聖境
心月開朗　水月無礙　野趣豐處　詩興自湧　見微知著　守正
待時　森羅萬象　夢幻泡影　在世出世　真空不空　欲望雖尊
卑　貪爭並無二致　毀譽褒貶　一任世情　不為念想囚繫　凡
事皆要隨緣　自然得真機　造作減趣味　徹見自性　不必談禪
心境恬淡　絕慮忘憂　真不離幻　雅不離俗　凡俗差別觀　道
心一體觀　布茅蔬淡　頤養天和　了心悟性　俗即是僧　斷絕
思慮　光風霽月　機神觸事　應物而發　操持身心　收放自如
自然人心　融合一體　不弄技巧　以拙為進　以我轉物　逍遙
自在　形影皆去　心境皆空　任其自然　萬事安樂　因及生死
萬念灰冷　卓智之人　洞燭機先　雌雄妍醜　一時假相　風月

木石之真趣　惟靜與閒者得之　天全欲淡　雖凡亦仙　本真即佛　何待觀心　勿待興盡　適可而止　修行宜絕跡於塵寰　悟道當涉足於世俗　人我一視　動靜兩忘　山居清灑　入都俗氣　人我合一之時　則雲留而鳥伴　禍福苦樂　一念之差　若要功夫深　鐵尺磨成針　機息心清　月到風來　落葉蘊育萌芽　生機藏於肅殺　雨後山色鮮　靜夜鐘聲清　雪夜讀書神清　登山眺望心曠　萬鍾一髮　存乎一心　要以我轉物　勿以物役我　就身了身　以物付物　不可徒勞身心　當樂風月之趣　何處無妙境　何處無淨土　順逆一視　欣戚兩忘　風跡月影　過而不留　世間皆樂　苦自心生　月盈則虧　履滿者戒　體任自然　不染世法　觀物須有自得　勿待留連光景　陷於不義　生不若死　非分之收穫　陷溺之根源　把握要點　卷舒自在　利害乃世之常　不若無事為福　茫茫世間　矛盾之窟　身在局中　心在局外　減繁增靜　安樂之基　滿腔和氣　隨地春風　超越口耳之嗜欲　得見人生之真趣　萬事皆緣　隨遇而安

附錄七

《詩經》篇目：二十篇

一、十五國風

周南　召南　邶風　鄘風　衛風　王風
鄭風　齊風　魏風　唐風　秦風　陳風
檜風　曹風　豳風

二、二雅

小雅　大雅

三、三頌

周頌　魯頌　商頌

《墨子》篇名：二十一篇

親士　所染　法儀　七患　辭過　三辯

兼愛　非攻　節用　節葬　天志　明鬼

非樂　非命　非儒　耕柱　貴義　公孟

魯問　公輸　備城門

附錄九

《孫子兵法》篇目：十三篇

(一)上篇

始計第一　作戰第二　謀攻第三　軍形第四　兵勢第五　虛實第六

(二)下篇

軍爭第七　九變第八　行軍第九　地形第十　九地第十一火攻第十二　用間第十三

《吳子解兵》：六篇

(一)圖國第一：圖國者，謀治其國也；國治，方可以用兵。知己也。

(二)料敵第二：料敵者，料敵人強弱虛實之形也。知彼者也。

(三)治兵第三：治兵者，整治士卒，而不使之亂也。兵治則勝，不治則自敗矣，況能與人戰乎。

(四)論將第四：首論我為將之道，次論敵將之能否，此取勝之道也。

(五)應變第五：行軍運兵但知守常，而不知與時遷移應變之道，倉卒之際，安能取勝。

(六)勵士第六：以功之大小，設為燕賞之禮，而激勵無功者。

《論》《孟》篇目

㈠《論語》篇名（二十篇）

1.學而第一

2.為政第二

3.八佾第三

4.里仁第四

5.公冶長第五

6.雍也第六

7.述而第七

8.泰伯第八

9.子罕第九

10.鄉黨第十

11.先進第十一

12.顏淵第十二

13.子路第十三

14.憲問第十四

15.衛靈公第十五

16.季氏第十六

17.陽貨第十七

18.微子第十八

19.子張第十九

20.堯曰第二十

㈡《孟子》篇名（七篇）

1.梁惠王　上下

2.公孫丑　上下

3.滕文公　上下

4.離婁　上下

5.萬章　上下

6.告子　上下

7.盡心　上下

附錄十一

七十二賢人（孔門七十七名弟子）

顏回（子淵）　　閔損（子騫）　　冉耕（伯牛）

冉雍（仲弓）　　冉求（子有）　　仲由（子路）

宰予（子我）　　端木賜（子貢）　　言偃（子游）

卜商（子夏）　　顓孫師（子張）　　曾參（子輿）

澹臺滅明（子羽）　　宓不齊（子賤）　　原憲（子思）

公冶長（子長）　　南宮括（子容）　　公晳哀（季次）

曾點（皙）：曾參父　顏無繇（路）：顏淵父　商瞿（子木）

高柴（子羔）　　漆雕開（子開）　　公伯僚（子周）

司馬耕（子牛）　　樊須（子遲）　　有若

公西赤（子華）　　巫馬施（子旗）　　梁鱣（叔魚）

顏幸（子柳）　　冉孺（子魯）　　曹卹（子循）

伯虔（子析）　　公孫龍（子石）　　冉季（子產）

公祖句茲（子之）　　秦祖（子南）　　漆雕侈（子斂）

顏高（子驕）　　漆雕徒父　　壤駟赤（子徒）

商澤（子季）　　石作蜀（子明）　　任不齊（選）

公良儒（子正）　　后處（子里）　　秦冉（開）

公夏首（乘）　　奚容蒧（子晳）　　公堅定（子中）

顏祖（襄）　　鄡單（子哲）　　句井疆

罕父黑（子索）　　秦商（子丕）　　申黨（周）

顏子僕（叔）　　榮旂（子祺）　　縣成（子祺）

左人郢（行）　　燕伋（思）　　鄭國（子徒）

1
1
1

附錄十一、七十二賢人

秦非（子之）　施之常（子恆）　顏噲（子聲）

步叔秉（子車）　原亢（子籍）　樂欣（子聲）

廉潔（子庸）　叔仲會（子期）　顏何（子冉）

狄黑（晳）　邽巽（子斂）　孔忠（子蔑）

公西輿如（子上）　公西蒇（子上）

附錄十二

《弟子規》

原作者不詳，乃集聖賢句，以教學生為人處世之規範。或脫胎於《管子‧弟子職第五十九》。

總敘

弟子規，聖人訓；首孝弟，次謹信；汎愛眾，而親仁；有餘力，則學文。

(一)孝弟

父母呼，應勿緩；父母命，行勿懶；
父母教，須敬聽；父母責，須順承。
冬則溫，夏則凊；晨則省，昏則定；
出必告，反必面；居有常，業無變。
事雖小，勿擅為；苟擅為，子道虧。
物雖小，勿私藏；苟私藏，親心傷。
親所好，力為具；親所惡，謹為去。
身有傷，貽親憂；德有傷，貽親羞。
親愛我，孝何難；親憎我，孝方賢。
親有過，諫使更；怡吾色，柔吾聲。
諫不入，悅復諫；號泣隨，撻無怨。
親有疾，藥先嘗；晝夜侍，不離床。
喪三年，常悲咽；居處變，酒肉絕。

喪盡禮，祭盡誠；事死者，如事生。
兄道友，弟道恭；兄弟睦，孝在中；
財物輕，怨何生？言語忍，忿自泯。
或飲食，或坐走；長者先，幼者後；
長呼人，即代叫；人不在，己即到。
稱尊長，勿呼名；對尊長，勿見能；
路過長，疾趨揖；長無言，退恭立。
騎下馬，乘下車；過猶待，百步餘。
長者立，幼勿坐；長者坐，命乃坐。
尊長前，聲要低；低不聞，卻非宜。
進必趨，退必遲；問起對，視勿移。
事諸父，如事父；事諸兄，如事兄。

(二)謹信

朝起早，夜眠遲；老易至，惜此時。
晨必盥，兼漱口；便溺回，輒淨手。
冠必正，紐必結；襪與履，俱緊切。
置衣冠，有定位；勿亂頓，致污穢。
衣貴潔，不貴華；上循分，下稱家。
對飲食，勿揀擇；食適可，勿過則。
年方少，勿飲酒；飲酒醉，最為醜。
步從容，立端止；揖深圓，拜恭敬。
勿踐閾，勿跛倚；勿箕踞，勿搖髀。
緩揭簾，勿有聲；寬轉彎，勿觸棱。
執虛器，如執盈；入虛空，如有人。

事勿忙，忙有錯；勿畏難，勿輕問。

鬥鬧場，絕毋近；邪僻事，絕勿聲。

將入門，問誰存；將上堂，聲必揚。

人問誰，對以名；吾與我，不分明。

用人物，須明求；倘不問，即為偷。

借人物，及時還；人借物，有勿慳。

凡出言，信為先；詐而妄，奚可焉！

話說多，不如少；唯其是，勿佞巧。

刻薄語，穢污詞；市井氣，切戒之。

見未真，勿輕言；知未的，勿輕傳。

事非宜，勿輕諾；苟輕諾，進退錯。

凡道字，重宜舒；勿急疾，勿模糊。

彼說長，此說短；不關己，莫閒管。

見人善，即思齊；縱去遠，以漸躋。

見人惡，即內省；有則改，無加警。

惟德學，惟才藝；不如人，當自勵。

若衣服，若飲食；不如人，勿生慼。

聞過怒，聞譽樂；損友來，益友卻。

聞譽恐，聞過欣；直諒士，漸相親。

無心非，名為錯；有心非，名為惡。

過能改，歸於無；倘掩飾，增一辜。

㈢愛眾親仁

凡是人，皆須愛；天同覆，地同載。

行高者，名自高；人所重，非貌高。

才大者，望自大；人所服，非言大。
己有能，勿自私；人有能，勿輕訾。
勿諂富，勿驕貧；勿厭故，勿喜新。
人不閒，勿事攪；人不安，勿話擾。
人有短，切莫揭；人有私，切莫說。
道人善，即是善；人知之，愈思勉。
揭人短，即是惡；疾之甚，禍且作。
善相勸，德皆建；過不規，道兩虧。
凡取與，貴分曉；與宜多，取宜少。
將加人，先問己；己不欲，即速已。
恩欲報，怨欲忘；報怨短，報恩長。
待婢僕，身貴端；雖貴端，慈而寬。
勢服人，心不然；理服人，方無言。
同是人，類不齊；流俗眾，仁者希。
果仁者，人多畏；言不諱，色不媚。
能親仁，無限好；德日進，過日少。
不親仁，無限害；小人進，百事壞。

(四)餘力學之

不力行，但學文；長浮華，成何人。
但力行，不學文；任己見，昧理真。
讀書法，有三到；心眼口，信皆要。
方讀此，勿慕彼，此未終，彼勿起。
寬為限，緊用功；工夫到，滯塞通。
心有疑，隨札記；就人問，求確義。

房室清，牆壁淨；几案潔，筆硯正。

墨磨偏，心不端；字不敬，心先病。

引典籍，有定處；讀看畢，還原處。

雖有急，卷束齊；有缺壞，就補之。

非聖書，屏勿視；蔽聰明，壞心志。

勿自暴，勿自棄；聖與賢，可馴致。

《三國》人名錄

（按英文字母排列）

B:

畢軌昭先

C:

曹操孟德　曹芳蘭卿　曹洪子廉　曹奐景名　曹髦彥士　曹丕子桓　曹仁子孝　曹睿元仲　曹爽昭伯　曹彰子文　曹真子丹　曹植子健　岑至公孝　陳登元龍　陳宮公台　陳琳孔璋　陳武子烈　陳翔仲麟　程秉德樞　程普德謀　程昱仲德　崔琰季圭

D:

鄧艾士載　鄧揚玄茂　鄧芝伯苗　丁奉承淵　丁謐彥靜　丁儀正禮　丁義敬禮　丁原建陽　董襲元代　董卓仲穎　董昭公仁

F:

法正孝直　范康仲真　范滂孟博　費依文偉　逢紀元圖　傅幹彥才

G:

甘甯興霸　耿紀季行　顧雍元歎　管輅公明　關羽雲長（壽長）　關興安國　郭淮伯濟　郭嘉奉孝

H:

韓當義公　郝昭伯道　何晏平叔　胡邈敬才　華佗元化　桓範元則　黃蓋公覆　黃權公衡　黃忠漢升

J:

吉邈文然　吉穆思然　吉太平　賈充公閭　賈詡文和　簡雍憲和　蔣幹子翼　蔣欽公奕　蔣琬公琰　姜維伯約　金依德偉

K:

闞澤德潤　孔融文舉　孔昱世元　蒯良子柔　蒯越英度（異度）

L:

李典曼成　李勝公昭　李通文達　廖化元儉　淩統公績　劉備玄德　劉表景升　劉馥元穎　劉理奉孝　劉協伯和　劉曄子陽　劉永公壽　劉璋季玉　呂布奉先　呂範子衡　陸績公紀　呂蒙子明　呂虔子恪　魯肅子敬　陸遜伯言　駱統公緒

M:

馬超孟起　馬良季常　馬謖幼常　馬騰壽成　滿寵伯甯　毛
介孝先　孟達子慶　糜竺子仲

N:

禰衡正平

P:

潘璋文圭　龐德令名　龐統士元　彭漾永言

Q:

秦宓子敕

S:

司馬徽德操　司馬師子元　司馬懿仲達　司馬昭子尚　孫策
伯符　孫皓元宗　孫桓叔武　孫堅文台司　孫靜幼台　孫峻
子遠　孫匡季佐　孫朗早安　孫琳子通　孫乾公佑　孫權仲
謀　孫韶公禮　孫休子烈　孫翊叔弼

T:

太史慈子義　檀敷文友　陶謙恭祖

W:

王連文儀　王平子均　王雙子全　魏延文長　文聘仲業　吳

粲孔休

X:

夏侯霸仲權　夏侯敦元讓　夏侯和義權　夏侯惠雅權　夏侯
懋子休　夏侯威季權　夏侯淵妙才　辛毗佐治　徐晃公明
徐盛文向　徐庶元直　許攸子遠　許褚仲康　薛綜敬文　荀
攸公達　荀玉文若

Y:

嚴俊曼才　楊阜義山　楊修德祖　伊籍機伯　虞翻仲翔　于
禁文則　袁尚顯甫　袁紹本初　袁術公路　袁譚顯思　袁熙
顯奕　樂進文謙

Z:

臧霸宣高　張飛翼德　張合雋義　張弘子綱　張儉元節　張
遼文遠　張松永年　張溫惠恕　張昭子布　趙雲子龍　周泰
幼平　周瑜公瑾　諸葛瑾子瑜　諸葛恪元遜　諸葛亮孔明
朱桓休穆　朱治君理　宗預德豔　祖茂大榮　左慈無放

《紅樓夢》人物

（按中文筆劃排列）

二劃

二丫頭　二木頭　入畫　入畫之叔　入畫之嬸　卜氏　卜世仁　卜固修

三劃

于老爺　大了　大姐　大姐兒　女尼　女先兒　小丫頭　小么兒　小內監　小吉祥兒　小舍兒　小紅　小道士　小鳩兒　小廝　小螺　小霞　小蟬　小蟬兒　小鵲　山子野　川甯侯

四劃

五兒　五嫂子　仇都尉　元春　太上皇　太妃　太祖皇帝　孔繼宗　少妃　尤二姐　尤三姐　尤氏　尤氏母親　尤老安人　尤老娘　尤婆子　引泉　引愁金女　文化　文妙真人　文官　文清　方杏　方椿　木居士　毛半仙　水仙庵姑子　水溶　牛清　牛繼宗　王一貼　王大人　王大夫　王大媽　王大爺　王子勝　王子騰　王子騰夫人　王仁　王公　王夫人　王太醫　王氏　王奶奶　王奶媽　王成　王成之父　王老爺　王住兒　王住兒媳婦　王作梅　王君效　王希獻　王和榮　王忠　王板兒　王狗兒　王青兒　王信　王信家的

王家的　王短腿　王善保　王善保家的　王道士　王榮　王熙鳳　王爾調　王興　王興媳婦　王嬤嬤　王濟仁

五劃

世榮　包勇　北靜王　北靜王妃　北靜郡王　可人　可兒　可卿　司棋　司棋媽　史公　史太君　史湘雲　史湘雲夫　史湘雲父　史湘雲母　史鼎　史鼎夫人　史鼐　史鼐夫人　四兒　四姐　四姐兒　外藩王爺　巧姐　平安節度　平兒　玉官　玉柱兒媳婦　玉桂　玉桂兒　玉桂兒家的玉桂兒媳婦　玉釧兒　玉釧兒娘　玉愛　田媽　白玉釧　白老媳婦　白老媳婦兒　石光珠　石呆子　石頭　石頭呆子

六劃

同喜　同貴　多姑娘　多姑娘兒　多官兒　多渾蟲　守備之子　安國公　朱大娘　朱嫂子　灰待者　老三　老太妃　老王家的　老王道士　老田媽　老宋媽　老祝媽　老張媽　老葉媽　老僧　老蒼頭　老趙　色空　艾官　西平王爺　西寧郡王

七劃

住兒　伴鶴　何三　何婆　何媽　余信　余信家的　冷子興　冷子興家的　呆霸王　吳大人　吳大娘　吳天佑　吳良　吳巡撫　吳貴　吳貴妃　吳貴兒　吳貴妻　吳貴媳婦　吳新登　吳新登媳婦　吳興　吳興家的　吳興登　妙玉　宋媽　宋媽媽　宋嬤嬤　忘仁　李二　李十兒　李少爺　李氏　李奶子

李奶奶　李先兒　李守忠　李孝　李店主　李紈　李員外　李宮裁　李紋　李祥　李貴　李媽　李衙內　李綺　李德　李禦史　李嬤嬤　李嬸子　李嬸娘　杏奴　沁香　沈世兒　沈嬤嬤　良兒　豆官　邢大舅　邢夫人　邢氏　邢岫煙　邢忠　邢嫂子　邢德全

八劃

侍書　來升　來升媳婦　來旺　來旺之子　來旺兒　來旺家的　來旺媳婦　來喜　來喜家的　來喜媳婦　來興　佩鳳　周二爺　周大娘　周大媽　周公子　周太監　周氏　周奶媽　周姐姐　周姨娘　周家的　周財主　周貴妃　周媽媽　周嫂子　周瑞　周瑞家的　周瑞媳婦　周瓊　定兒　定城侯　忠順王爺　忠順親王　忠義親王　忠靖侯　怡紅公子　拐子　抱琴　旺兒　旺兒家的　旺兒媳婦　旺兒嫂子　枕霞舊友　東平郡王　林三　林大娘　林之孝　林之孝家的　林之孝婦　林如海　林紅玉　林海　林媽　林黛玉　板兒　炒豆兒　狗兒　玫瑰花兒　空空道人　舍兒　芳官　花大姐姐　花母　花自芳　花姐姐　花襲人　芸香　迎春　迎春媽　金文翔　金文翔的媳婦　金文翔家的　金文翔婦　金氏　金星　金哥　金彩　金彩妻　金釧　金釧兒　金寡婦　金榮　金鴛鴦　長安守備　長安守備之子　長安府知府　長府官　門子　青兒

九劃

侯孝康　侯曉明　保甯侯　俞祿　南安王　南安王太妃　南安郡王　封氏　封肅　度恨菩提　挑雪　春燕　春纖　昭兒

昭容　柱兒　柳二媳婦　柳五兒　柳氏　柳芳　柳家的　柳家媳婦　柳彪　柳湘蓮　柳媽　柳嫂子　柳嬸子　玻璃　珍大奶奶　珍大嫂子　珍珠　皇上　皇太后　皇帝　秋桐　秋紋　秋爽居士　秋菱　胡山子野　胡太醫　胡氏　胡老名公　胡老爺　胡君榮　胡庸醫　胡斯來　胡道長　茄官　英蓮　香菱　香憐

十劃

倪二　兼美　夏三　夏太太　夏太監　夏奶奶　夏守忠　夏忠　夏秉忠　夏金桂　夏婆子　夏媽　孫大人　孫紹祖　時福　時覺　書吏　桂兒家的　栓兒　栓兒　烏莊頭　烏進孝　神瑛侍者　祝媽　秦氏　秦可卿　秦邦業　秦鍾　秦鯨卿　秦顯　秦顯之妻　秦顯家的　素雲　茫茫大士　茗煙　送玉人　馬尚　馬道婆　馬魁　茜雪

十一劃

偕鴛　偕鸞　婁氏　張二　張三　張大　張大夫　張大老爺　張公　張友士　張太醫　張王氏　張奶媽　張先生　張如圭　張老爺　張材　張材家的　張法官　張金哥　張若錦　張家的　張真人　張財主　張華　張爺爺　張道士　張德輝　張暫　彩兒　彩兒娘　彩明　彩屏　彩哥　彩雲　彩鳳　彩嬪　彩霞　彩霞媽　彩鸞　惜春　戚建輝　探春　掃花　掃紅　曹雪芹　梅翰林　梅翰林之子　淨虛　畢大人　畢知庵　許氏　通事官　陳也俊　陳瑞文　陳翼　陰陽生　雪雁

十二劃

傅秋芳　傅試　喜兒　喜鸞　單大良　單大娘　單聘仁　媚
人　媧皇　嵇好古　晴雯　景田侯　智通　智善　智慧　智
慧兒　渺渺真人　焙茗　焦大　琪官　琪官兒　琥珀　程日
興　紫雲　紫綃　紫鵑　絳花洞主　絳珠仙子　絳珠仙草
絳珠草　善姐　善姐兒　菱洲　費大娘　跛足道人　隆兒
雲光　雲老爺　雲兒　馮仆　馮胖子　馮唐　馮淵　馮紫英
黃鶯　黃鶯兒　黑兒　甯國公

十三劃

傻大姐　傻大姐媽　傻大舅　圓信　楊氏　楊侍郎　楊提督
瑞大奶奶　瑞珠　畸人　萬兒　萬虛　粵海將軍　義忠親王
葵官　葫蘆僧　葉生　葉媽　裘太監　裘世安　裘良　詹子
亮　詹光　詹會　賈（王扁）　賈（王扁）之母　賈元春
賈化　賈天祥　賈氏　賈代化　賈代修　賈代善　賈代儒
賈四姐兒　賈巧姐　賈母　賈存周　賈法　賈芳　賈芝　賈
芹　賈芬　賈芸　賈芷　賈迎春　賈雨村　賈政　賈珍　賈
范　賈恩侯　賈效　賈時飛　賈珠　賈茵　賈珖　賈珩　賈
荇　賈婆　賈惜春　賈探春　賈敏　賈敕　賈赦　賈喜鸞
賈敦　賈琛　賈萍　賈菱　賈菌　賈琮　賈菖　賈敬　賈源
賈瑞　賈演　賈蓉　賈蓉媳婦　賈蓁　賈敷　賈複　賈璉
賈璜　賈璘　賈環　賈薔　賈藍　賈瓊　賈瓊之母　賈寶玉
賈藻　賈蘅　賈瓔　賈蘭　鄔將軍　壽山伯　壽兒　嫣紅
榮國公　甄士隱　甄友忠　甄夫人　甄母　甄英蓮　甄家娘

子　甄費　甄應嘉　甄應嘉夫人　甄寶玉

十四劃

碧月　碧痕　算命先生　綺霞　翠雲　翠墨　翠縷　翡翠
蓉哥兒　蓉哥兒媳婦　趙天梁　趙天棟　趙太監　趙奶媽
趙亦華　趙全　趙老爺　趙侍郎　趙姨奶奶　趙姨娘　趙國
基　趙堂官　趙嬤嬤　銀姐　銀蝶兒　鳳丫頭　鳳姐　鳳哥
鳳哥兒　鳳辣子

十五劃

劉大夫　劉氏　劉四　劉姥姥　劉媽　劉鐵嘴　墜兒　墜兒
娘　嬌杏　嬌紅　慶兒　慶國公　樂善郡王　潘又安　潘三
保　稻香老農　篆兒　蓮花兒　蔣子寧　蔣玉函　衛若蘭
賢德妃佳蕙　鄭好時　鄭好時家的　鄭好時媳婦　鄭華　鄭
華家的　醉金剛　鋤藥　墨雨　璉二奶奶　靚兒

十六劃

璜大奶奶　璜嫂子　穆蒔　臻兒　興兒　蕊官　蕊珠　蕙香
蕉下客　賴二　賴二家的　賴大　賴大奶奶　賴大的媳婦
賴大家的　賴升　賴升家的　賴尚榮　賴嫂子　賴嬤嬤　錢
升　錢華　錢槐　錦鄉侯　錦鄉侯誥命　霍啟　靛兒　靜虛
鮑二　鮑二家的　鮑二媳婦　鮑太醫　鮑音　鴛鴦

十七劃

戴良　戴權　檀雲　縷兒　臨安伯　臨安伯老太太　臨安伯

誥命　臨昌伯　臨昌伯誥命　薛公　薛文起　薛父　薛姨媽
薛蝌　薛蟠　薛寶釵　薛寶琴　襄陽侯　謝鯤　鍾情大士
韓奇

十八劃

檻外人　繕國公　繡桔　繡鳳　繡鸞　豐兒　雙瑞　雙壽

十九劃

瀟湘妃子　癡夢仙姑　藕官　藕榭　藥官

二十劃

嚴老爺　寶玉　寶官　寶珠　寶釵　寶蟾　警幻仙子　警幻
仙姑　齡官　蘅蕪君

二十一劃

癩頭僧　鶯兒　鶯兒娘　鶴仙　麝月

二十二劃

聾子老媽媽　襲人

二十四劃

蠶兒　蠶卿

二十八劃

鸚哥　鸚鵡

附錄十五

《聊齋》目錄

大家來猜謎 130

附錄十六

曲牌五十闋

端正好	喜春來
滾繡球	賣花聲
倘秀才	山坡羊
塞鴻秋	一枝花
叨叨令	梁州第七
小梁州	四塊玉
醉太平	金字經
黑漆弩	乾荷葉
點絳唇	耍孩兒
混江龍	小桃紅
油葫蘆	天淨沙
天下樂	寨兒令
寄生草	新水令
醉中天	駐馬聽
一半兒	沉醉東風
粉蝶兒	雁兒落
醉春風	得勝令
朝天子	折桂令
滿庭芳	清江引
紅繡鞋	步步嬌

壽陽曲

水仙子

慶東原

殿前歡

玉芙蓉

傍粧台

駐雲飛

懶畫眉

黃鶯兒

鎖南枝

詞譜四百調一覽表

（按算劃排列）

竹枝　巴渝辭

十六字令　蒼梧謠　歸字謠

閑中好

漁父引

梧桐影　明月斜

醉粧詞

南歌子　春宵曲　南柯子　望秦
川鳳蝶令等

荷葉杯

柘枝引

花非花

摘得新

憶江南　江南好　春去也　望江
南　夢江南等

南鄉子

春曉曲　西樓月

搗練子　搗練子令　深院月　夜
搗衣　杵聲齊等

桂殿秋　桂花曲　步虛詞

章台柳　楊柳枝

漁歌子　漁父詞　漁父等

瀟湘神　瀟湘曲

十樣花

采蓮子

甘州曲　甘州子

法駕導引

秋風清　秋風引　江南春　新安
路

醉吟商小品

一葉落

憶王孫　獨腳令　憶君王　豆葉
黃　畫蛾眉等

蕃女怨

調笑令　調笑　古調笑　宮中調
笑　轉應曲　三台令

遐方怨

西溪子

如夢令	憶仙姿　宴桃源　無夢令等	拋球樂	莫思歸
		昭君怨	洛妃怨　宴西園
訴衷情	桃花水	酒泉子	
天仙子		女冠子	女冠子慢
風流子		中興樂	濕羅衣
歸自謠	風光子　思佳客	玉蝴蝶	玉蝴蝶慢
飲馬歌		紗窗恨	
思帝鄉		春光好	愁倚闌令　愁倚闌　倚闌令
江城子	江神子　村意遠　江城子令		
定西番		點絳唇	點櫻桃　十八香　南浦月　沙頭雨　尋瑤草
望江怨		醉花間	
風光好		歸國遙	歸平遙
長相思	吳山青　山漸青　長相思令等	沙塞子	沙磧子
		戀情深	
何滿子	河滿子	浣溪沙	小庭花　減字浣溪沙　滿院春　攤破浣溪沙　山花子等
相見歡	秋夜月　上西樓　西樓子　烏夜啼等		
望梅花	望梅花令	醉垂鞭	
醉太平	凌波曲　醉思凡　四字令	傷春怨	
		清商怨	關河令　傷情怨
上行杯		霜天曉角	月當窗　踏月　長橋月
長命女	薄命女　薄命妾		
感恩多		卜算子	缺月掛疏桐　百尺樓　楚天遙　眉峰碧
生查子			

後庭花	玉樹後庭花	畫堂春	
采桑子	醜奴兒　醜奴兒令　羅	喜遷鶯	鶴沖天　萬年枝　春光
	敷媚　羅敷媚歌		好　喜遷鶯令　燕歸來
菩薩蠻	重疊金　子夜歌　花間		早梅芳
	意　菩薩蠻令等	人月圓	青衫濕
天門謠		三字令	
好女兒	繡帶兒　繡帶子	雙鸂鶒	
好事近	釣船笛　翠圓枝	慶金枝	慶金枝令
謁金門	空相憶　花自落　垂楊	武陵春	
	碧　楊花落　出塞等	秋蕊香	
散餘霞		桃源憶故人	虞美人影　胡搗
憶少年	隴首山　十二時　桃花		練　桃園憶故人
	曲		醉桃園　杏花風
憶秦娥	秦樓月　雙荷葉　蓬萊	海棠春	海棠花　海棠春令
	閣　碧雲深　花深深	眼兒媚	小欄干　東風寒　秋波
西地錦			媚
巫山一段雲		朝中措	照江梅　芙蓉曲　梅月
更漏子			圓
相思引	玉交枝　定風波令　琴	喜團圓	與團圓
	調相思引　鏡中人	撼庭秋	感庭秋
清平樂	憶蘿月　醉東風	一落索	洛陽春　玉連環　一絡
烏夜啼	聖無憂　錦堂春		索
甘草子		太常引	太清引　臘前梅
阮郎歸	碧桃春　醉桃源　宴桃	月宮春	月中行
	源　濯纓曲	憶餘杭	

極相思	極相思令	迎春樂	
河瀆神		青門引	
柳梢青	隴頭月 早春怨	品令	
賀聖朝		菊花新	
醉鄉春	添春色	望江東	
少年游		醉花陰	
歸田樂	歸田樂引	杏花天	杏花風
西江月	白蘋香 步虛詞 江月令	金錯刀	醉瑤瑟 君來路
		戀繡衾	淚珠彈
應天長	應天長令 應天長慢	浪淘沙	浪淘沙令 曲入冥 賣花聲 過龍門等
留春令			
燭影搖紅	憶故人 歸去曲等	端正好	于中好
惜分飛	惜雙雙 惜雙雙令 惜芳菲	木蘭花	木蘭花令 減字木蘭花 偷聲木蘭花 木蘭花慢
梁州令	涼州令 梁州令疊韻	芳草渡	
滿宮花	滿宮春	金鳳鈎	
滴滴金		夜行船	明月棹孤舟
鳳來朝		河傳	慶同天 月照梨花 秋光滿目 唐河傳
雨中花	雨中花令 送將歸		
思越人		鷓鴣天	思越人 思佳客 剪朝霞等
探春令			
越江吟	宴瑤池 瑤池宴 瑤地宴令	玉樓春	惜春容 西湖曲 玉樓春令 歸朝歡令
燕歸梁		步蟾宮	釣台詞 折丹桂
入塞		卓牌子	卓牌子令 卓牌子慢

卓牌兒

茶瓶兒

鵲橋仙　鵲橋仙令　憶人人　金風玉露相逢曲　廣寒秋

瑞鷓鴣　舞春風　桃花落　鷓鴣詞等

虞美人　虞美人令　玉壺冰　憶柳曲　一江春水

一斛珠　一斛夜明珠　醉落魄　怨春風　醉落拓　章台月

夜游宮　新念別　念彩雲

家山好

小重山　小沖山　小重山令　柳色新

臨江仙　謝新恩　雁後歸　畫屏春　庭院深深

踏莎行　喜朝天　柳長春　踏雪行

冉冉雲　弄花雨

一剪梅　臘梅香　玉簟秋

七娘子

釵頭鳳

唐多令　糖多令　南樓令　箜篌曲

望遠行

錦帳春

蝶戀花　鵲踏枝　黃金縷　卷珠簾　鳳棲梧等

玉堂春

繫裙腰　芳草渡

蘇幕遮　鬢雲鬆令

明月逐人來

定風波　定風流　定風波令　轉調定風波

破陣子　十拍子

漁家傲

侍香金童

淡黃柳

喝火令

行香子

慶春澤

垂絲釣

解佩令

謝池春　風中柳　風中柳令　玉蓮花　賣花聲

錦纏道　錦纏頭　錦纏絆

酷相思

青玉案　橫塘路　西湖路　一年春

感皇恩	疊蘿花	側犯	
兩同心		祝英台近	寶釵分　月底修簫譜
看花回		一叢花	一叢花令
殢人嬌		陽關引	古陽關
千秋歲	千秋節　千秋歲引　千秋歲令　千秋萬歲	御街行	孤雁兒
憶帝京		山亭柳	
離亭宴	離亭燕	紅林檎近	
粉蝶兒		金人捧露盤	銅人捧露盤　上平西　上西平　西平曲　上平南
惜奴嬌			
撼庭竹		過澗歇	過澗歇近
隔浦蓮	隔浦蓮近　隔浦蓮近拍	鬥百花	夏州
傳言玉女		柳初新	柳初新慢
剔銀燈	剔銀燈引	最高樓	醉高樓　醉高春
下水船		早梅芳	早梅芳近
千年調	相思會	驀山溪	上陽春
長生樂		新荷葉	折新荷引　泛蘭舟
撲蝴蝶	撲蝴蝶近	洞仙歌	洞仙歌令　羽仙歌　洞仙詞　洞中仙
解蹀躞	玉蹀躞		
碧牡丹		滿路花	滿園花　歸去難　一枝花　促拍滿路花等
于飛樂	鴛鴦怨曲		
風入松	風入松慢　遠山橫	踏歌	
荔枝香	荔枝香近	秋夜月	
婆羅門引	婆羅門　望月婆羅門引	夢玉人引	
		清波引	

蕙蘭芳引　蕙蘭芳	玉漏遲
踏青游	尾犯　碧芙蓉
華胥引	雪梅香
江城梅花引　梅花引　攤破江 城子　明月引等	水調歌頭　元會曲　凱歌
	掃花游　掃地花　掃地游
惜紅衣	滿庭芳　鎖陽台　滿庭霜　瀟湘 夜雨　滿庭花等
醉思仙	
鶴沖天	徵招
魚游春水	天香
雪獅兒	漢宮春　漢宮春慢
探芳信　探芳訊　西湖春	步月
八六子　感黃鸝	劍器近
夏雲峰	黃鶯兒
醉翁操	塞垣春　採綠吟
東風齊著力	八聲甘州　甘州　瀟瀟雨　燕瑤 池
金盞倒垂蓮	
法曲獻仙音　獻仙音　越女鏡 心	長亭怨慢　長亭怨
	鳳凰台上憶吹簫　憶吹簫
意難忘	慶清朝　慶清朝慢
塞翁吟	聲聲慢　勝勝慢　人在樓上
露華　露華慢	迷神引
淒涼犯　瑞鶴仙影	倦尋芳　倦尋芳慢
滿江紅	暗香　紅情
一枝春	瑤台第一層
六么令　綠腰　樂世　錄要	醉蓬萊　雪月交光　冰玉風月

萬年歡　滿朝歡　萬年歡慢　　　中天慢　百字令等

雙雙燕　　　　　　　　　　　　夜合花

揚州慢　　　　　　　　　　　　繞佛閣

芰荷香　　　　　　　　　　　　絳都春

并蒂芙蓉　　　　　　　　　　　高陽台　慶春澤慢　慶春宮

孤鸞　　　　　　　　　　　　　琵琶仙

晝夜樂　　　　　　　　　　　　解語花

逍遙樂　　　　　　　　　　　　渡江云　三犯渡江云

留客住　　　　　　　　　　　　鳳歸云

燕春台　宴春台慢　夏初臨　　　玉燭新

丁香結　　　　　　　　　　　　曲江秋

三姝媚　　　　　　　　　　　　壽樓春

三部樂　　　　　　　　　　　　桂枝香　疏帘淡月

月華清　　　　　　　　　　　　真珠簾　珍珠簾

風簫吟　芳草　　　　　　　　　彩雲歸

國香　國香慢　　　　　　　　　剪牡丹

金菊對芙蓉　　　　　　　　　　喜朝天

玲瓏四犯　　　　　　　　　　　錦堂春　錦堂春慢

瑣窗寒　鎖窗寒　鎖寒窗　　　　翠樓吟

燕山亭　宴山亭　　　　　　　　霓裳中序第一

月下笛　　　　　　　　　　　　上林春慢　上林春

雙頭蓮　　　　　　　　　　　　山亭宴　山亭宴慢

引駕行　長春　　　　　　　　　水龍吟　豐年瑞　鼓笛慢　龍吟

東風第一枝　　　　　　　　　　　　　曲等

念奴嬌　大江東去　酹江月　壺　憶舊游　憶舊游慢

石州引　石州慢　柳色黃　　　　　　湘江靜　瀟湘靜

氐州第一　熙州摘遍　　　　　　　　二郎神　轉調二郎神　十二郎

西平樂　西平樂慢　　　　　　　　　雙聲子

齊天樂　台城路等　　　　　　　　　歸朝歡　菖蒲綠　歸朝歌

慶春宮　慶宮春　　　　　　　　　　永遇樂　消息

花犯　繡鸞鳳花犯　　　　　　　　　春從天上來

雨霖鈴　　　　　　　　　　　　　　拜星月慢　拜星月　拜新月

南浦　　　　　　　　　　　　　　　傾杯樂　古傾杯　傾杯

晝錦堂　　　　　　　　　　　　　　綺羅香

倒犯　吉了犯　　　　　　　　　　　綺寮怨

宴清都　四代好　　　　　　　　　　憶瑤姬　別素質　別瑤姬慢

湘春夜月　　　　　　　　　　　　　西吳曲

瑞鶴仙　一捻紅　　　　　　　　　　西河　西湖

瑤華　瑤花慢　　　　　　　　　　　曲玉管

龍山會　　　　　　　　　　　　　　秋霽　春霽

曲游春　　　　　　　　　　　　　　尉遲杯

竹馬子　竹馬兒　　　　　　　　　　安公子　安公子近　安公子慢

安平樂慢　　　　　　　　　　　　　青門飲　青門引

花心動　好心動　桂飄香　上升　　　夜飛鵲　夜飛鵲慢

　　　　花　花心動慢　　　　　　　解連環　望梅　杏梁燕

還京樂　　　　　　　　　　　　　　楚宮春慢　楚宮春

金盞子　　　　　　　　　　　　　　望海潮

眉嫵　百宜嬌　　　　　　　　　　　一寸金

探春慢　探春　　　　　　　　　　　一萼紅

情久長　情長久　　　　　　　　　　大聖樂

惜黃花慢

薄幸

高山流水

疏影　綠意　解佩環

選冠子　選官子　過秦樓　惜餘
春慢　蘇武慢

霜葉飛　鬥嬋娟

透碧霄

丹鳳吟

沁園春　東仙　壽星明　洞庭春
色

梅花引　小梅花　貧也樂

瑤台月　瑤池月

八歸

賀新郎　金縷曲　乳燕飛　賀新
涼等

摸魚兒　摸魚子　買陂塘　陂塘
柳　邁陂塘等

金明池　昆明池　夏雲峰　金明
春

笛家弄　笛家弄慢

蘭陵王

大酺

瑞龍吟

玉女搖仙佩

多麗　鴨頭綠　隴頭泉

六醜

六州歌頭

夜半樂

寶鼎現　三段子

三台

哨遍

戚氏　夢游仙

鶯啼序　豐樂樓

附錄十七

中國歷史名詞一覽表

(一)古代

士

禪讓	周族	匈奴	山越	柔然	突厥	回紇	靺鞨	渤海
吐蕃	南詔	大理	契丹	党項	女真	室韋	瓦刺	韃靼
度田	三餉	行會	邸店	飛錢	柜坊	通寶	交子	錢引
寶鈔	榷場	歲幣	銀元	票號	百姓	庶人	君子	小人
諸侯	附庸	家臣	庸客	閭左	市籍	士族	奴婢	包衣
宦官	門第	主戶	客戶	莊客	驅口	匠戶	墮民	六部
三司	內閣	東廠	西廠	候補	院試	鄉試	會試	殿試
進士	狀元	榜眼	探花	舉人	秀才	貢生	監生	蔭生
製科	武科	恩科	對策	經義	貼經	關防	人殉	凌遲
九鼎	通典	通志	夏曆	商曆	四書	五經	史通	十通
實錄	會要	通史	方志	年譜	年表	年號		

丁村人	吐谷渾	畏兀兒	色目人	準噶爾	井田制
占田制	均田制	輸籍法	永業田	口分田	租庸調
兩稅法	青苗法	免役法	八旗兵	綠營兵	方孔錢
五銖錢	宗法製	卿大夫	中書省	門下省	尚書省
樞密院	國子監	翰林院	宣政院	司禮監	錦衣衛
理藩院	軍機處	察舉制	科舉制	童生試	八股文
甲骨文	大明曆	大衍曆	授時曆	大統曆	日知錄

清史稿　紀傳體　編年體　綱目體　斷代史

元謀猿人　藍田猿人　北京猿人　山頂洞人　建州女真

晉作爰田　魯初稅畝　編戶齊民　府兵制度　猛安謀克

一條鞭法　攤丁入畝　八旗制度　人有十等　宋明理學

三綱五常　三公九卿　三省六部　同平章事　行中書省

經濟特科　半坡文化　司母戊鼎　雲夢秦簡　居延漢簡

竹書紀年　春秋三傳　孫子兵法　孫臏兵法　甘石星經

黃帝內經　周髀算經　九章算術　齊民要術　夢溪筆談

農桑輯要　本草綱目　農政全書　天工開物　四大發明

文獻通考　資治通鑑　永樂大典　讀通鑑論　文史通義

八旗通志　四庫全書　二十四史　稗官野草　干支紀年

相地而衰征　牛耕的普及　限田限奴議　曹魏屯田制

世族大地主　奴兒干都司　九品中正制　博學鴻詞科

河姆渡文化　大汶口文化　十七史商榷　廿二史考異

廿二史札記　紀事本末體

提刑按察使司　承宣布政使司　秦皇陵兵馬俑

古今圖書集成

同中書門下三品　馬王堆漢墓帛書

中國資本主義萌芽

(二)近代

通事　買辦　租界　田憑　商憑　洪門　厘金　湘軍　淮軍

教案　民報　新軍

太平軍　諸匠營　百工衙　蘇福省　天地會　三合會

洋槍隊　常捷軍　稅務司　同文館　時務報　天演論

諮議局　資政院　新青年
閉關政策

附錄十八

中國地名簡稱、別稱、舊稱一覽表

北京市——京、大都、燕京

天津市——津、直隸、津衛

河北省——冀

山西省——晉

太原：並、並州

內蒙古——內蒙

包頭：草原鋼城

遼寧省——遼

瀋陽：沈、盛京

鞍山：鋼都

丹東：安東

吉林省——吉

黑龍江：黑

哈爾濱：哈、冰城

上海市——滬、申、申城、滬上

江蘇省——蘇

南京：甯、白下、石頭城

鎮江：鎮、京口、潤州

常州：常、龍城、延陵

蘇州：蘇、姑蘇、東吳

無錫：錫、小上海

宜興：陶都

揚州：揚、維揚、竹西、淮左、廣陵

徐州：徐、彭城

浙江省——浙

寧波：甬

安徽省——皖

合肥：盧州

盧江：潛川

福建省——閩

福州：榕、三山

石獅：鳳城

江西省——贛

南昌：昌、英雄城、洪都

景德鎮：磁都

樟樹：藥都

山東省——魯、齊

河南省——豫

開封：汴、汴梁

安陽：宛、殷都

湖北省——鄂

湖南省——湘、芙蓉國

廣東省——粵

廣州：穗、花城

深圳：鵬、鵬城

潮州：鳳城

揭陽：榕城

汕頭：鮀島

廣西區——桂

南寧：邕

海南省——瓊

重慶市——渝、山城

四川省——川、蜀、巴、天
　　　　　府之國

成都：蓉

貴州省——貴、黔

貴陽：築

雲南省——雲、滇

昆明：昆、春城

大理：榆城

西藏區——藏

陝西省——陝、秦

西安：鎬京、長安

寶雞：陳倉

甘肅省——甘、隴

青海省——青

寧夏區——寧

新疆區——新

香港區——港、香江

澳門區——澳、濠江、濠
　　　　　鏡、海鏡、馬
　　　　　交、馬閣

臺灣省——台、寶島、福爾
　　　　　摩沙

附錄十九

中國行政區劃一覽表

（4特別市，5民族自治區，2特別行政區，23省）

一、四特市

㈠北京市

㈡天津市

㈢上海市

㈣重慶市

二、五民族自治區

㈠內蒙古自治區

㈡西藏自治區

㈢寧夏回族（漢回）自治區

㈣新疆維吾爾（纏回）自治區

㈤廣西壯族自治區

三、二特區

㈠香港特別行政區

㈡澳門地區

四、二十三省

㈠東北三省

1.黑龍江省

2.吉林省

3.遼寧省

(二)華北五省

1.河北省

2.山東省

3.河南省

4.山西省

5.陝西省

(三)西部三省

1.四川省

2.甘肅省

3.青海省

(四)華中六省

1.江蘇省

2.浙江省

3.安徽省

4.江西省

5.湖北省

6.湖南省

(五)華南五省

1.福建省

2.廣東省

3.海南省

4.貴州省

5.雲南省

㈥台灣省

1.省級市（直轄市）2：人口100萬以上。台北、高雄。

2.縣級市（省轄市）5：人口20萬以上。基隆、新竹、台中 嘉義、台南。

3.縣16

台北、桃園、新竹、苗栗、台中、南投、彰化、雲林、嘉 義　台南、高雄、屏東、宜蘭、花蓮、台東、澎湖。

4.鄉鎮級市（縣轄市）：人口10萬以上。板橋等二十餘個。

世界各國國名及其首都

㈠亞洲各國國名及其首都

中國——北京	錫金——甘托克
韓國——漢城	菲律賓——馬尼拉
朝鮮——平壤	新加坡——新加坡
日本——東京	馬爾地夫——馬累
馬來西亞——吉隆坡	汶萊——斯時巴加灣
印度——新德里	東帝汶——帝力
巴基斯坦——伊斯蘭堡	印度尼西亞——雅加達
泰國——曼谷	伊拉克——巴格達
越南——河內	伊朗——德黑蘭
斯里蘭卡——科倫坡	約旦——安曼
緬甸——仰光	沙烏地阿拉伯——利雅德
孟加拉國——達卡	阿聯酋——阿布扎比
不丹——廷布	阿曼——馬斯喀特
阿富汗——喀布爾	科威特——科威特
柬埔寨——金邊	以色列——特拉維夫
尼泊爾——加德滿都	葉門——亞丁
寮國（老撾）——萬象（永珍）	巴勒斯坦——耶路撒冷
	卡達爾——杜哈

巴林——麥納瑪　　　　　　吉爾吉斯——弗隆士克

敘利亞——大馬士革　　　　塔吉克斯坦——杜尚比

黎巴嫩——貝魯特　　　　　土庫曼斯坦——阿什哈巴德

蒙古——烏蘭巴托　　　　　亞塞拜然——巴庫

塞浦路斯——尼科西亞　　　格魯吉亞——第比利斯

哈薩克斯坦——阿斯塔納　　亞美尼亞——亞里溫

烏茲別克斯坦——塔什干

㈡大洋洲各國國名及其首都

澳大利亞——坎培拉　　　　關島——阿加尼亞

紐西蘭——惠靈頓　　　　　土瓦魯——富納富提

斐濟——蘇瓦　　　　　　　所羅門群島——霍尼亞拉

馬里亞納群島——塞班　　　波利尼西亞——帕皮提

東加——努庫洛法　　　　　諾福克島——金斯敦

巴布亞新幾內亞——摩士比　庫克群島——阿瓦魯比港阿

西薩摩亞——阿皮亞　　　　諾魯——諾魯

㈢美洲各國國名及其首都

美國——華盛頓　　　　　　聖路西亞——卡斯特裡

加拿大——渥太華　　　　　圭亞那——喬治鎮

秘魯——利馬　　　　　　　瓜地馬拉——瓜地馬拉

海地——太子港　　　　　　多明尼加——聖多明哥

薩爾瓦多——聖薩爾瓦多　　墨西哥——墨西哥城

智利——聖地牙哥　　　　　哥倫比亞——波哥大

古巴——哈瓦那　　　　　　安地卡巴布達——聖約翰

尼加拉瓜——馬那瓜　　　蘇里南——帕拉馬里博

巴哈馬——拿騷（索）　　貝里斯——貝里斯

巴拿馬——巴拿馬城　　　阿根廷——布宜諾斯艾利斯

玻利維亞——拉巴斯　　　維爾京群島——羅德城

宏都拉斯——特古西加爾巴　委內瑞拉——加拉加斯

厄瓜多爾——基多　　　　哥斯大黎加——聖約瑟

牙買加——金（京）斯敦　千里達－多巴哥——西班牙港

烏拉圭——蒙得維的亞　　格瑞納達——聖喬治

巴貝多——布裡奇頓（橋鎮）多米尼克——羅梭

㈣非洲各國國名及其首都

安哥拉——羅安達　　　　西撒哈拉——阿尤恩

衣索比亞——亞的斯亞貝巴　剛果——布拉柴維爾

埃及——開羅　　　　　　多哥——洛美（梅）

中非——班吉（基）　　　蘇丹——喀土穆

幾內亞——科納克裡　　　利比亞——的黎波裡

幾內亞比紹——比紹　　　利比里亞——蒙羅維亞

博茨瓦納——哈博羅內　　佛得角——普臘亞

布基納法索——瓦加杜古　阿爾及利亞——阿爾及爾

上沃爾特——瓦加杜古　　納米比亞——溫得和克

馬達加斯加——塔那那利佛　坦桑尼亞——達累斯薩拉姆

馬里——巴馬科　　　　　肯尼亞——內羅畢

馬拉維——利隆圭　　　　南非——比勒陀利亞

扎伊爾——金沙薩　　　　科摩羅——莫羅尼

赤道幾內亞——馬拉博　　津巴布韋——索爾茲伯里

甘比亞——班焦　　　　　　突尼斯——突尼斯

貝寧——波多諾伏　　　　　賴索托——馬賽魯

毛里求斯——路易港　　　　莫桑比克——馬普（布）托

毛里塔尼亞——努瓦克肖特　索馬利亞——摩加迪沙

烏干達——坎帕拉　　　　　象牙海岸——阿比讓

浦隆地（布隆迪）　　　　　喀麥隆——雅溫得

——布瓊布拉

卡奔達——卡奔達　　　　　塞內加爾——達喀爾

盧安達——基加利　　　　　塞席爾——維多利亞

查德（乍得）——拉米堡　　塞拉利昂——弗里敦

尼日爾——尼亞美　　　　　摩洛哥——拉巴特

尼日利亞——拉各斯　　　　尚比亞——盧薩卡

加納——阿克拉　　　　　　聖赫勒拿——詹姆斯敦

加彭——利伯維爾（自由市）留尼旺——聖但尼

聖多美及普林西比——聖多美 斯威士蘭——姆巴巴納

吉布提——吉布提

(五)歐洲各國國名及其首都

英國——倫敦　　　　　　　馬其頓——斯科普裡

羅馬尼亞——布加勒斯特　　克羅地亞——薩格勒布

法國——巴黎　　　　　　　梵蒂岡——梵蒂岡城

波蘭——華沙　　　　　　　比利時——布魯塞爾

瑞士——伯爾尼　　　　　　馬耳他——瓦萊塔

瑞典——斯德哥爾摩　　　　丹麥——哥本哈根

義大利——羅馬　　　　　　盧森堡——盧森堡

德國——柏林　　　　　西班牙——馬德里

摩納哥——摩納哥　　　聖馬力諾——聖馬力諾

拉脫維亞——里加　　　匈牙利——布達佩斯

希臘——雅典　　　　　列支敦士登——瓦杜茲

阿爾巴尼亞——地拉那　冰島——雷克雅未克

挪威——奧斯陸　　　　安道爾——安道爾

南斯拉夫——貝爾格萊德　芬蘭——赫爾辛基

保加利亞——索非亞　　俄羅斯——莫斯科

荷蘭——阿姆斯特丹　　烏克蘭——基輔

愛爾蘭——都柏林　　　白俄羅斯——明斯克

捷克——布拉格　　　　法羅群島——曹斯哈恩

斯洛伐克——布拉迪斯拉發　摩爾多瓦——基希訥烏

葡萄牙——里斯本　　　立陶宛——維爾紐斯

斯洛文尼亞——盧布爾雅那　愛沙尼亞——塔林

土耳其——安卡拉

附錄二十一

麻將術語

㈠以牌面圖案分：

1. 數牌（1到9）

　　萬子、筒子（餅子）、索子（條子）（9×4×3＝108張）

2. 字牌（風牌、三元牌）

　　風牌：東風、南風、西風、北風（4×4＝16張）

　　三元牌：白板、綠發、紅中（4×3＝12張）

㈡依實際作戰分

1. 老頭牌：前述「數牌」中的1和9，又稱端牌。計24張（2×4×3＝24張）。

2. 中張牌：「老頭牌」以外的「數牌」稱中張牌或斷么牌（7×4×3＝84張）。

3. 么九牌：「老頭牌」加「字牌」，是為么九牌（24＋16＋12＝52張）。

㈢牌的組合：

1. 順子：從1、2、3的組合到7、8、9的組合（7×3＝21組）

2. 刻子：3張相同牌的組合（9×3＋7×3＝48組）

3. 槓子：有四張相同牌出現時，稱槓子，可再自摸一次。

4. 面子：已作成「順子」或「刻子」之牌型，稱為面子，此時只等「雀頭」。

5. 雀頭：造成「面子」後，只要第十四張牌進來「和」時，此牌曰「雀頭」。

㈢和牌方式：

1. 門前清：靠摸、打，在手中完成第14張牌，是為「門前」或「門前清」。

　(1)吃：把上家的捨牌納為己用，成為「順子」喊「吃」。

　(2)碰：手中有「對子」，見他家捨牌，可形成刻子，喊「碰」。

　(3)槓：手中有「刻子」，當第四張出現時，喊「槓」，是為開槓。

　　　①明槓：手中有「刻子」，當第四張相同牌出現時，喊槓取牌。

　　　②暗槓：在手中DIY完成的槓子，稱為暗槓。

4. 和：當第十四張到手，完成組合時，是為和。

　(1)自摸和：自摸牌而和。

　(2)榮和：因他家捨牌而和。

5. 聽：手中牌完成了4組（12張）面子，只差一組面子，即可和牌，此時即為聽牌。

　(1)一上聽：3組完成面子，剩1組萬子待聽。

　(2)二上聽：2組完成面子，剩2組（萬子或索子）待聽。

　(3)三上聽：1組完成面子，剩3組待聽。

　(4)嵌張聽

(5)邊張聽

(6)單騎聽

(7)雙碰聽

(8)二面聽

(9)三面聽

(10)多面聽

(11)錯聽

㈣連莊：莊家和牌，可再當莊家一次

1.一本場：連莊一次者。

2.二本場：連莊二次者。

3.三本場：連莊三次者。

4.四本場：連莊四次者。

5.五本場：連莊五次者。

6.六本場：連莊六次者。

7.七本場：連莊七次者。

8.八本場：連莊八次者。

㈤流局：雀戰中無勝負稱流局

1.奧莊：四人都和不了。

2.四風子連打：三家分別打出與東家一樣的牌，就不必打了。

3.九么九（倒牌）：自摸後，三家手牌有九種以上的么九牌，可以宣佈倒牌。

4.四開槓：一局中四次開槓，即流局。

5.三家和：一人捨牌，三家和牌，流局。

6.四立直：四家宣布立直，未被和時，流局。

7.錯和時，流局。

㈥立直：門前聽牌時，可以宣布「立直」。

㈦其他術語：

1.一翻後

　(1)平和

　(2)斷么九

　(3)一盃口

　(4)搶槓

　(5)嶺上開花

　(6)海底摸月

　(7)河底撈魚

　(8)七對子

2.二翻後

　(1)對對和（碰碰胡）

　(2)三暗刻

　(3)三槓子

　(4)三色同刻

　(5)三色同順

　(6)混金帶么

　(7)一貫通氣

3.三翻後

(1)純金帶么

(2)混一色

4.滿貫後

(1)混老頭

(2)小三元

(3)清一色

5.後滿

(1)四暗刻

(2)國士無雙

(3)大三元

(4)四槓子

(5)四喜和

(6)綠一色

(7)字一色

(8)清老頭

(9)天和（天胡）

(10)地和

(11)人和

(12)九連寶燈

參考書目

中華字謎　王秀蓉、李鐵柱編著　桂林漓江出版社　2004年
2月桂林版

實用燈謎　陳振鵬主編　上海古籍出版社　2001年3月　上
海二刷

海派燈謎一萬條　江更生著　上海社會科學院出版　1999年
9月　上海二刷

燈謎的猜和作　王李存編　世界書局　1983年3月　台北一
版

古今燈謎薈萃　熊毓蘭等選編　語文出版社　2001年1月
北京一版

謎語集萃　楚風等編著　中國紡織出版社　2000年11月　北
京一版

猜謎一竅通　翟鴻起主編　學苑出版社　2002年1月　北京
一版

烏來松竹梅燈謎特輯　楊華康等編　烏來鄉公所印　2001年
11月　台北版

台灣地名謎猜　曹銘宗編著　聯經出版事業公司　2001年12
月　台北初版五刷

中國謎語、諺語、歇後語　王仿著　浙江教育出版社　1995
年3月　杭州二版

四書成語、謎語、聯語及趣聞　李炳傑編著　正文書局　1984年3月　台北版

台灣謎語指南　余全雄編著　西北出版社　2000年1月　台南版

星光謎集　陳高城、陳昆讚合著　星光出版社　1984年10月　台北初版

中國謎語大全　孫岱麟著　西北出版社　1982年12月　台南版

燈謎集　蕭富雄選編　晨光出版社　1995年9月　台南初版

繡虎集　郭秋潮編著　民族正氣出版社　1986年2月　台北初版

跋

　　每年農曆新年期間，您都在做些什麼呢？邊吃元宵、邊看過年特別節目？還是趁著過年大特賣在百貨公司裡瘋狂瞎拼？如果你還在做這些事，那你實在是太遜囉！

　　你知道韓家人在元宵時節都在做什麼嗎？說出來肯定跌破您的眼鏡，每年正月十四、十五、十六這三天，韓氏一家不分老小，個個背起行囊，開著十數年如一日忠心耿耿的瑞獅小藍車往烏來山上開去，參加一年一度頗負盛名的烏來鄉猜謎大會。具猜謎實力的公公以及外子、大伯、三叔、小姑等五人，神態自若的站在一道又一道的〈文虎〉前不斷的解謎。對於猜謎一竅不通的我，則是拿著他們解出來的謎底前去兌換獎品。這時候每個人所背的行囊就發揮功效了，在短時間內每個人的包包就已經被猜謎得來的戰利品所填滿，一家人的感情也因為這猜謎互動的過程顯得更加和樂融融。

　　對於我這個六年級後段班，有點新又不太新的「新新人類」而言，用猜燈謎這種方式來度過元宵節，是非常特別的體驗，雖然我扮演的只是兌換及看顧獎品的角色，但我卻很能享受其中的樂趣和過程，因為在一家大小共同解謎的過程中，不但是一種知識的交流傳遞，同時也是家族感情融合的最佳時刻。當大家共同解出一道困難的謎題時，個中的喜悅以及家族的驕傲是外人所難以體會的，這就是身為韓家人的

光榮。

公公是一位博學且求知欲很強的一個人，由於每年固定參加猜燈謎的活動，開始著手進行燈謎研究，在這過程當中，他詳讀了兩岸、古今許多跟燈謎相關的著作及研究，並歸納出燈謎之理論及實際應用方式。在《大家來猜謎》這本書中，公公將他對於燈謎的知識濃縮成三個部分：首先由燈謎的起源、基本理論、型式開始介紹起，在讀者對於燈謎有一個基本的了解之後；輔以燈謎實例和理論相互印證，讓讀者對於猜燈謎之原理及技巧能夠融會貫通；最後則提供讀者許多有趣的謎語及參考資料作挑戰。對於初入門者來說，《大家來猜謎》是一本很棒的猜謎工具書，由淺入深提供各種燈謎知識；同時，藉由書中提及謎的起源、分類及演變也再次感受到中國文化的博大精深，無怪乎公公常常花一整天時間埋首在書堆，鑽研中國歷史文化，遇到任何問題時，總是不厭其煩的查閱各種文獻資料，也就是因為這樣的精神，讓公公能夠不斷地將其所融會貫通的知識化為一本又一本的著作，讓人敬佩不已。

公公的好學精神影響了全家人，也因為他老人家的鼓勵和期盼，韓家上下不管是兒子或媳婦，個個力爭上游，奮力完成碩士學位、攻讀博士學位，能夠嫁入這樣的家庭，讓我的人生充滿積極向上的動力，也因為公公、婆婆的關心和督促，讓外子和我能夠順利的拿到碩士學位；因此，在公公出版《大家來猜謎》這本書的同時，文采不彰的我希望藉由這篇跋表達我對公公、婆婆的感謝之意，同時我也會以公公作為努力的標竿，繼續往更高的學術殿堂邁進。

謹以此〈跋〉獻給一直都很關心照顧「威瓜」一家的公公與婆婆！

　　　　　　　　　　　　劉栢瑩

※本跋作者，乃我家二媳婦。她得有旅遊碩士學位，現服務
　於某大觀光飯店。

國家圖書館出版品預行編目資料

大家來猜謎／韓廷一，宋裕編著. -- 初版. --

臺北市：萬卷樓, 2005[民 94]

面；　　公分

參考書目：面

ISBN 957－739－519－8 (平裝)

1. 謎語

997.4　　　　　　　　　　94001122

大家來猜謎

編　　著：韓廷一・宋裕

發 行 人：許素真

出 版 者：萬卷樓圖書股份有限公司

　　　　　臺北市羅斯福路二段 41 號 6 樓之 3

　　　　　電話(02)23216565・23952992

　　　　　傳真(02)23944113

　　　　　劃撥帳號 15624015

出版登記證：新聞局局版臺業字第 5655 號

網　　址：http://www.wanjuan.com.tw

E－mail　：wanjuan@tpts5.seed.net.tw

承 印 廠 商：晟齊實業有限公司

定　　價：160 元

出 版 日 期：2005 年 2 月初版

ISBN 957－739－519－8